Vincent

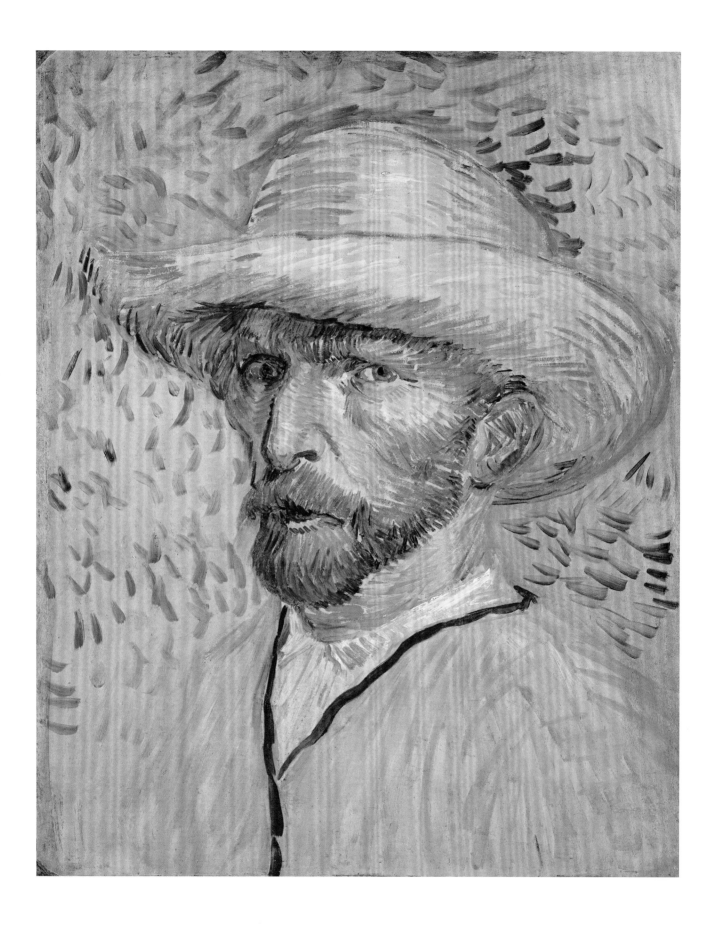

인고 발터 지음 | 유치정 옮김

빈센트 반 고흐

1853–1890

이상과 현실

마로니에북스 | TASCHEN

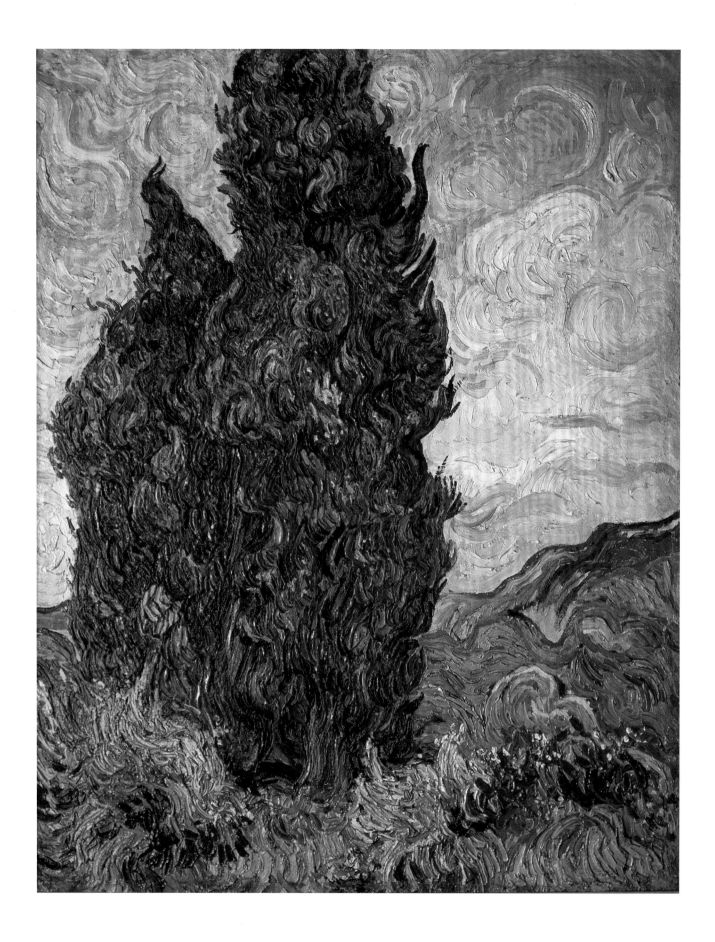

차례

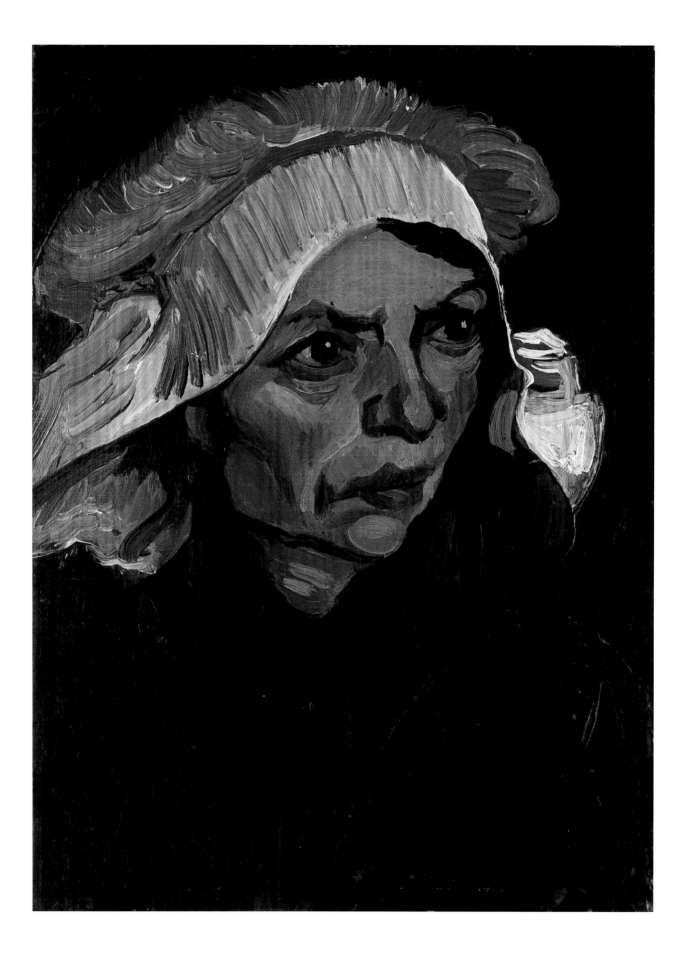

반은 수도자, 반은 예술가
초기 네덜란드 시절 1881 – 1885

빈센트 반 고흐의 삶은 완전한 실패였다. 그는 같은 시대를 산 사람들이 필요하다고 여겼던 모든 것을 포기한 사람이었다. 가정을 이루지도 못했고, 생계를 유지할 수단조차 없었으며, 다른 사람들과 관계를 맺는 법도 알지 못했다. 그러나 그는 화가의 영혼을 지니고 있었기에, 자신만의 방법으로 혼란스러운 현실에 질서를 세워나갔다. 그의 예술은 결코 화해할 수 없는 세상에 질서를 만들기 위한 시도였다. 이해할 수 없는 이 세상에 대해 그는 확고한 이론에 기초한 예술가의 단호한 의지로 맞섰고, 개성이 결여된 세상에 대해 섬세한 감성과 자신만의 열정으로 맞섰다. 그렇다고 해서 현실과 멀어지려고 하거나 현실의 고통에 굴복하고 체념했던 건 아니었다. 오히려 현실을 더 잘 이해하기 위해 애썼다. 그에게는 예술이야말로 자신에게 그토록 냉혹했던 세상을 받아들이는 수단이었다.

반 고흐는 죽고 나서야 인정을 받았다. 부르주아 계급 사람들이 그의 작품을 인정하고 예술가로 받아들이게 된 것은 바로 그의 천재적 재능 때문이었다. 그의 예술이 점차 '아름다운 세상의 모습'을 묘사한 것으로 평가되면서, 사랑받지 못했던 반 고흐는 이제 영웅이 되었다. 수백 년 동안 예술은 사회의 변두리에 자리해왔는데, 사회의 주변인이었던 반 고흐가 유명 인사가 된 것이다. 그는 현실에 만족하지 못한 사람이라면 누구나 느껴봤을 감수성을 구현해냈다. 현대 사회는 고독하고 대중에게 이해받지 못하는 예술가의 이미지를 좋아하는데, 반 고흐는 바로 그 전형적 인물로 아방가르드 예술의 초기 순교자들 중 한 사람이기도 하다.

프로테스탄트 목사였던 테오도루스 반 고흐의 첫 아기는 사산이었다. 그로부터 1년 뒤인 1853년 3월 30일, 그의 아내 안나 코르넬리아는 다시 사내아이를 낳았다. 그들은 새로 태어난 아이가 살아남을 수 있을지를 걱정하면서 죽은 아기의 이름인 빈센트 빌렘 반 고흐라는 이름을 지어주었다. 탄생의 순간부터 반 고흐의 삶에는 불안이 깃들었고, 이것은 그의 삶을 실패로 이어지게 하는 근원적인 체험이 되었다. 네덜란드에서 집안의 오랜 전통인 화상으로 일을 시작했지만 장래가 유망한 그 직업도 결국 해고되는 것으로 끝났다. 이어서 했던 신학 공부도 너무

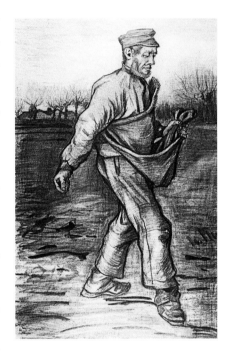

씨 뿌리는 사람
The Sower
1882년, 펜과 붓, 먹, 61×40cm
암스테르담, 보어 재단

6쪽
흰 두건을 쓴 농촌 아낙의 얼굴
Head of a Peasant Woman with White Cap
1885년, 패널 위 캔버스에 유채, 41×31.5cm
취리히, 뷔를레 재단

"여기는 한 주 내내 바람이 불고 폭풍우가 몰아치고 비가 왔어. 나는 그 광경을 보려고 종종 스헤베닝언에 갔지. 거기에서 두 개의 작은 바다 풍경화를 그려 왔는데, 하나는 모래가 꽤 많이 묻어 있었고, 다른 하나는 파도가 해변의 모래 언덕까지 덮칠 정도로 바람이 거세서 표면이 온통 모래로 덮여있었기 때문에 두 번이나 그것을 긁어내야 했어. 바람이 얼마나 사나운지 두 발을 딛고 서 있기가 힘들었고, 모래가 휘날려서 거의 아무것도 볼 수 없을 정도였단다."

— 빈센트 반 고흐

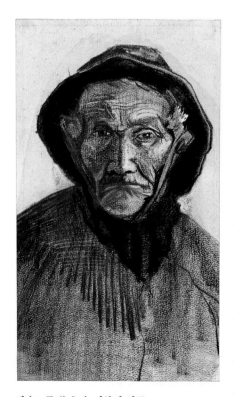

방수모를 쓴 늙은 어부의 얼굴
Head of an old Fisherman in a Sou'wester
1883년, 검은색 초크와 잉크, 43×25cm
오테를로, 크뢸러 뮐러 미술관

벅차 1년도 안 되어 관두었다. 그 뒤 극빈층 사람들이 사는 벨기에 보리나주의 광산에서 공부를 가르치고 전도사로 일했다. 거기에서 그는 지독하게 고통스러운 가난을 체험했고, 얼마 후에는 보잘것없는 봉급조차 받을 수 없는 형편이 되었다. 그때부터 그는 네 살 아래인 동생 테오의 경제적 지원에 의지하게 되었고, 평생 그 지원이 끊기지 않을까 걱정하며 살았다. 또 사생활에서도 그토록 원했던 여인들과의 사랑을 이루지 못해 불행했다.

결국 빈센트에게는 예술만이 자신을 표현하는 유일한 수단이 되었다. 그는 예술을 소통 수단으로 삼아 그 안에서 경험을 쌓고, 자신의 견해를 밝히고, 희망과 절망을 표현했다. 그는 엄청난 양의 편지를 남겼는데, 특히 동생 테오와 많은 편지를 주고받았다. 그 편지에는 창작 활동이 언제나 그의 현실 감각에서 비롯한 것이라는 사실이 잘 나타나 있다. 또한 그것은 그가 수준 높은 이론을 가지고 작업했다는 사실을 증명하기도 한다. 편지와 그림은 역설적으로 그의 작품 속에서 조화를 이룬다. 부족한 듯 보이는 세상에 대한 이해가, 깊은 사색에 의해 보완되고 있다.

1880년경에 반 고흐는 화가의 길을 걷기로 결심했다. 파리의 구필 화랑에서 일한 덕분에 역사적인 작품과 현대적인 작품을 접하며 출발할 수 있었다. 이 무렵 그는 주로 드로잉을 통해, 특히 보리나주에서의 고통스러운 시기에 품었던 문제의식을 표현했다. 여러 분야의 직업에서 실패를 거듭하면서 사회와 신학에 대한 열망을 접고, 이론과 실천 면에서 그에게 가장 가깝고 친숙하게 여겨진 미술 분야로 방향을 돌린 것이다. 구필 화랑에서 일하던 동생 테오와 헤이그에 사는 화가였던 사촌 매형 모우베가 반 고흐를 지원했다. 1880년 10월, 반 고흐는 브뤼셀로 이사를 했고 거기서 화가인 안톤 반 라파르트와 사귀었다. 초기에는 장 프랑수아 밀레의 작품을 수없이 베껴 그리면서 드로잉과 정밀 묘사를 연습했다. 다소 감상적인 밀레의 리얼리즘은 반 고흐에게 중요한 주제를 제공했는데, 특히 일하는 농부나 풍속화를 그린 것을 보면 어두운 우수가 스며 있는 것을 볼 수 있다.

그는 또한 자신의 감정과 일치하는 분위기를 표현해내려고 애썼다. 그런 표현을 살려내기 위해 종이는 표백하지 않은 앵그르지를 주로 사용했고, 중심이 되는 선의 흐름을 따라 색채와 흐릿한 윤곽을 대립시키는 기법을 이용했다. 곧이어 그는 드로잉에서 회화로 옮겨갔다.

1882년 새해 첫날에 반 고흐는 테오의 도움으로 마련한 헤이그의 화실로 이사를 하고 모우베의 지도 아래 초기 유화 작품들을 그렸다. 그 결과 1882년 8월에 완성한 〈폭풍우 치는 스헤베닝언 해변〉(9쪽) 같은 작품에는 헤이그파의 영향이 여실히 드러난다. 전통과 강하게 결합된 헤이그파는 무엇보다 네덜란드 회화에서 바로크 양식이 주를 이루던 '황금시대'의 풍경화에 새로운 생명을 불어넣으려고 노력했다. 반 고흐는 특히 해안 풍경을 전문으로 한 바로크 화가 아드리안 반 데 벨데의 영향을 받아 해안을 분주하게 오가는 사람들을 풍경 속에 동화시키는 방식을 썼다. 반 고흐는 실제로 "내가 풍경을 그리려 하면 거기에 언제나 사람들이 있었다"라고 밝히기도 했다. 이렇게 해서 그는 회화에 대해 평소 갖고 있던 생각

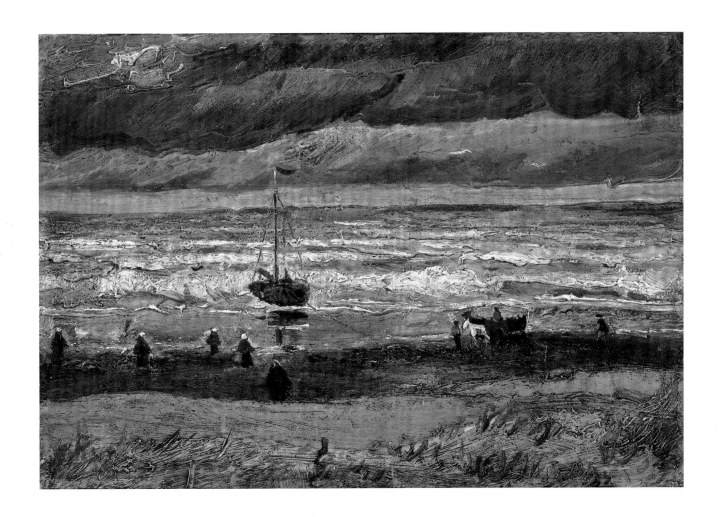

폭풍우 치는 스헤베닝언 해변
Beach at Scheveningen in Stormy Weather
1882년, 마분지와 종이에 유채, 34.5×51cm
소재지 불분명(2002년 12월 7일 암스테르담
반 고흐 미술관에서 도난)

을 예술적 전통에 결부시켰다. 그러면서도 그의 작품에는 색채와 형태에 있어 자율석인 특성이 보인다. 물감을 두껍게 덧칠하거나, 평행선을 강조하고, 갈색 계통의 색조를 사용한 데서 추상화의 경향이 보인다.

1년의 실습 기간이 지나자 색을 다루는 반 고흐의 솜씨는 절정에 이르렀다. 그것은 오로지 예술을 이해하기 위한 성실한 노력과 그림에 대한 거의 광적인 정열 덕분이었다. 색채와 관련된 문제는 그때도 주된 관심사였다. 그는 들라크루아의 작품을 관찰하면서, 멀리 떨어져서 사물을 볼 때나 빛의 각도가 다른 상태에서 볼 때, 그에 따라 변화하는 색조를 어떻게 그림에 옮겨 놓을지를 고민했다. 그 결과 사물이 실제 지니고 있는 자연의 색을 지워가면서, 대상을 개별적으로 강조하는 대신 작품 속에서 어우러지도록 했다. 이와 같이 실재하는 사물의 색조를 변형시킴으로써 색채의 완전한 자율성에 이르게 된다. 그러므로 색채는 하나의 현상이자 순수한 표현이었으며, 조화를 이루기 위해 사용되는 것이기도 했다. 색채를 다룰 때 반 고흐는 자신만의 전통을 따르면서도 렘브란트와 프란스 할스의 영향을 받아 새로운 차원의 자율성을 얻고자 했다. 그렇지만 그는 여전히 관습적인 틀 안에 머물러 있었다. 그의 색조는 그림으로 표현된 음악이기도 했다.

반 고흐는 1883년 9월에 네덜란드 북동부 지방인 드렌터로 가기 위해 혼자 헤

이그를 떠났다. 이는 곧 스승인 모우베를 떠나는 것을 의미했다. 거기에는 그림과 관련된 중요한 이유들 외에도, 반 고흐의 사생활에 대한 스승의 비판도 작용했다. 사실 그는 매춘을 업으로 하는 클라시나 마리아 호니크라는 이름의 여성과 관계를 가지고 있었는데, 그녀에게 시앵이라는 별명을 붙여주기도 했다. 시앵은 그의 모델이면서 정부였다. 빈센트는 모우베가 예술에 대해 아카데미식 사고, 즉 미에 대한 엄격한 규준을 적용하면서 편협한 방식으로 사회적인 문제나 개인의 창조성을 무시하고 있다고 보았다. 칼뱅주의적인 완고함을 지닌 부모 밑에서 자란 반 고흐는 권위적인 것에 이미 질려 있었다. 그는 오래전부터 자신의 가문에 대해 애증이 섞인 감정을 가지고 있었는데, 이후로는 점점 더 자기만의 도피처인 고독으로 빠져들어갔다. 드렌터로 간 지 3개월 만에 고향인 뇌넨으로 돌아왔다. 가족들은 화가가 되려는 그의 결심을 받아들여 목사관 부속 건물 하나를 화실로 쓸 수 있게 내주었다.

바로 이곳이 반 고흐가 1884년 5월, 방적기 앞에 앉아 일에 열중하고 있는 직조공의 모습을 묘사한 〈정면에서 본 직조공〉(13쪽)을 그린 곳이다. 거대한 크기의 방적기가 전면에 부각되어 있다. 가로 세로의 철제 덮개로 된 거대한 틀의 방적기가 직조공의 연약한 육체를 점령하고 가로지른 모습은, 그를 마치 기계의 일부

복권 판매소
The State Lottery Office
1882년, 수채, 38×57cm
암스테르담, 반 고흐 미술관

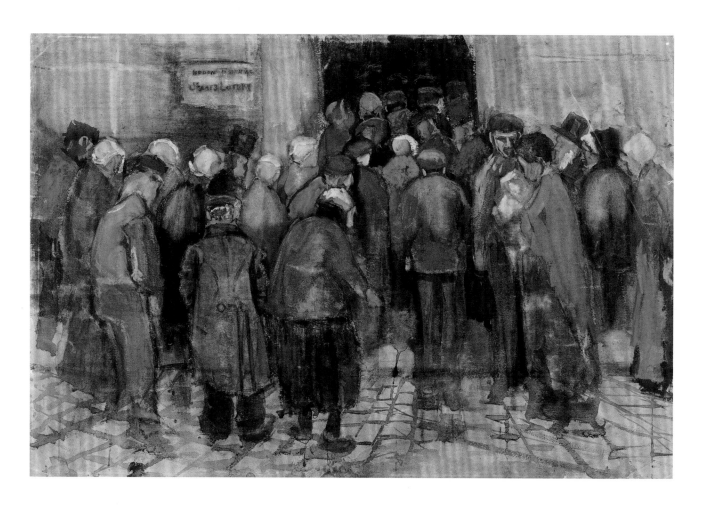

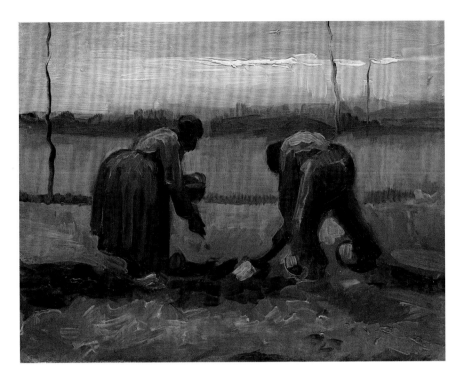

감자를 수확하는 농부와 아내
Peasant and Peasant Woman Planting Potatoes
1885년, 캔버스에 유채, 33×41cm
취리히 미술관

처럼 보이게 한다. 방적기와 직조공의 어두운 윤곽은 그보다 밝은 배경과 대조를 이루는데, 그림 속에 보이는 작고 약한 램프 불빛으로는 그들을 비출 수 없기 때문이다. 일하는 사람과 기계가 하나로 결합된 그림 속에는 어떤 회화적인 요소나 삽화도 배제되어 있다. 이 그림에는 노동자의 수고와 힘겨움뿐만 아니라 그들의 삶의 위엄이 아무런 장식 없이 드러나 있다.

이 그림은 반 고흐가 확신을 가진 사회주의자였고, 자신이 그려낸 존재에 대해 연대감을 지니고 있었음을 잘 보여준다. 그는 노동자들의 비참한 상황을 체험으로 알고 있었고, 자신의 작업도 손으로 하는 노동과 같다고 생각했다. 그는 초기 작품에서 농부나 직조공, 광부처럼 도시에 살지 않는 노동자들을 즐겨 그렸다. 반면 파리나 런던에서 체험한 대도시의 삶은 그리지 않았는데, 이것은 그가 사람이 기계의 부품처럼 다뤄지는 산업화에 대해 깊은 반감을 가지고 있었기 때문이다. 윌리엄 모리스와 존 러스킨의 영향을 받은 반 고흐는 기술의 진보에 대해 비관적인 견해를 가지고 있었다. 그는 모든 지배가 사라진 사회를 이상으로 삼으며 장인들의 세계를 예찬했다. 그 결과 자기 생산물의 주인이기도 한 독립노동자는 반 고흐의 사회주의적 신념의 핵심을 차지하게 되었다. 따라서 그의 사상은 당시 유행하던 자연주의 사상가들과 구별되는데, 작가 에밀 졸라로 대표되는 자연주의 사상가들은 노동자들의 삶에 동참하기보다는 중립적인 태도로 그들의 비참함을 그려냈다. 반 고흐에게는 노동자들의 삶을 강조하는 것으로는 충분하지 않았다. 민중을 위한 민중의 예술이야말로 예술에 대한 그의 주된 생각이었다. 〈복권 판매소〉(10쪽)나 〈감자 먹는 사람들〉(15쪽) 같은 작품이 그 예이다. 이 작품의 중심

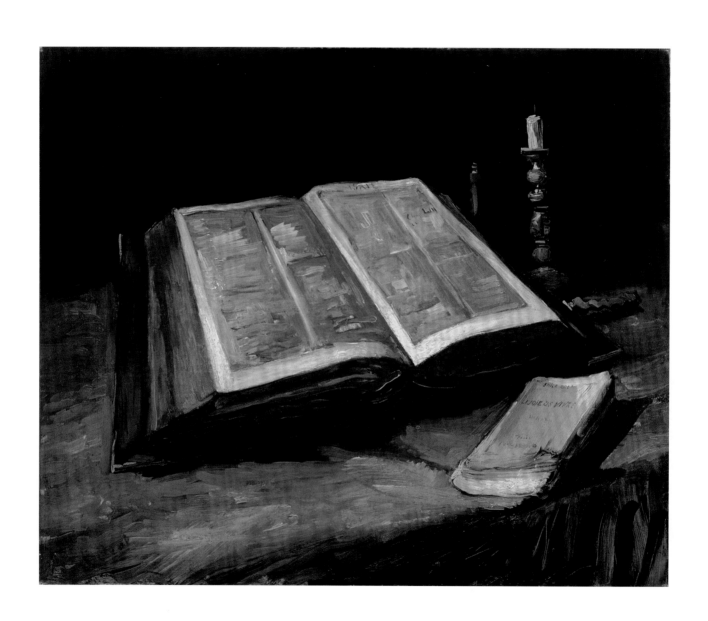

성경이 있는 정물
Still Life with Bible
1885년, 캔버스에 유채, 65×78cm
암스테르담, 반 고흐 미술관
빈센트 반 고흐 재단

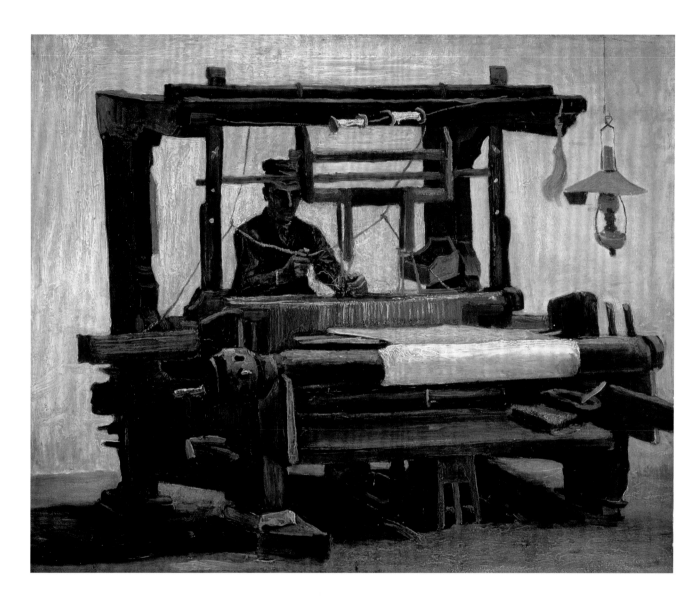

"그러나 나는 내가 택한 이 길을 가야 한다.
만약 내가 아무것도 하지 않는다면,
공부하지 않고 모색하지 않는다면,
그때는 내게 화 있으리라!"
― 빈센트 반 고흐

정면에서 본 직조공
Weaver, Seen from the Front
1884년, 캔버스에 유채, 70×85cm
오테를로, 크뢸러 뮐러 미술관

"나는 지금 상당히 큰 그림을 그리고 있어. 베틀이 정면에 부각되어 있고, 베를 짜는 사람은 흰 벽과 대조적으로 어두운 실루엣으로 드러나지. 이 베틀을 그리는 데는 정말 많은 문제가 따르지만, 멋진 도전이기도 해. 회색을 띤 벽과 대비되는 오래된 참나무 틀로 된 베틀을 그리는 일은 꼭 한번 해볼 만한 일이지."
— 빈센트 반 고흐

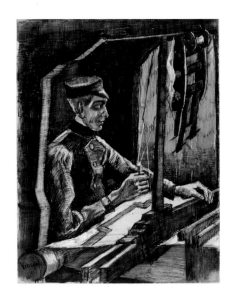

오른쪽으로 향한 직조공(반신상)
Weaver Facing Right (Half-Figure)
1884년, 펜과 비스터(암갈색) 잉크,
흰색으로 하이라이트, 26×21cm
암스테르담, 반 고흐 미술관
빈센트 반 고흐 재단

인물들은 이름없는 사람들이지만 역사와 신화에서 승리를 거둔 영웅들만큼 비중 있게 다루어지고 있다.

반 고흐의 작품과 관련해 농부들이 주제이면서 동시에 그림을 구입하는 관람자였던 적이 딱 한 번 있었다. 동생의 도움으로 〈감자 먹는 사람들〉의 석판화를 스무 장 가량 찍어냈던 덕에 그의 이웃에 살고 있던 사람들도 어렵지 않게 그것을 살 수 있었던 것이다. 1885년에 제작된 이 작품에서는 가난과 연대라는 예전의 주제가 다시 나타나고 있다. 지친 다섯 사람이 간소한 식사를 함께하고 있다. 지극히 자연스러운 태도로 감자와 엿기름을 넣은 커피를 나눠 먹고 있는 사람들의 모습에서 선망의 감정이라고는 찾아볼 수 없고, 작품은 거의 종교적이라고 할 만한 조용한 비애감을 낳는다.

빈센트는 테오에게 보낸 편지에서 이렇게 말했다. "등불 아래에서 감자를 먹는 사람들이, 땅을 경작할 때 쓰는 바로 그 손으로 식사를 하고 있다는 사실을 전달하려고 애썼다. 그림에서 강조하고 있는 것은 노동으로 거칠어진 그들의 손과, 그렇기 때문에 그들이 밥을 먹을 만한 자격이 있다는 사실이야. 그런데 그림을 보는 사람들은 그림 속의 농부를 보면서 제멋대로 생각을 하지." 내적인 힘으로 빛이 나는 농부들의 얼굴에는 일종의 위엄이 스며 있다. 암갈색의 어두운 배경에 듬성듬성 노란색 붓질을 함으로써 빛의 효과를 냈다. 이 그림은 치밀한 계획과 수많은 연습을 거쳐 얻었는데, 1884년 12월에 그린 〈흰 두건을 쓴 농촌 아낙의 얼굴〉(6쪽) 또한 그런 과정의 산물이다. 〈감자 먹는 사람들〉에서 다섯 사람의 시선이 서로 어긋나 있는 것은, 그동안 작업한 것들을 하나의 화면에 옮겼기 때문이다. 그러나 이런 의도적인 구성상의 결함으로 인해 그림에는 평화와 깊은 우수가 감돈다.

"사람들이 자네가 하는 작업을 진지하게 여기지 않는다는 것에 자네도 동의할 걸세. 다행히 자네는 그보다는 잘할 수 있다네." 아카데미식 교육을 받은 라파르트는 반 고흐의 그림에 그려진 너무 긴 팔이나 과장된 얼굴 묘사, 잘못된 비율을 지적하면서 비판적 견해를 보였는데, 이에 대단히 마음이 상한 반 고흐는 그와 관계를 끊었다. 그러나 미에 대한 반 고흐의 견해는 이렇게 아름답지는 않으나 진정성을 구현하고 있는 주위 사람들을 그리는 데서 확인된다.

반 고흐의 미학은 전통적 기준에 대한 반감, 가난한 사람들에 대한 연대감, 그리고 어쩌면 그림에 대한 사실적 기교의 부족 등으로 구성된다. 그는 많은 실패를 겪으면서 예술가로서 자기 정체성을 찾고, 반복적인 연습과 끈질긴 열정으로 부족함을 보완해나갔다. 예술은 이제 개인적으로 표현 수단이 되었다. 아름다움과 추함은 개인적인 기준에 따르는 것이지, 일반적인 관습의 범주에 속하는 것이 아니었다. 이미 18세기에 에드먼드 버크나 드니 디드로의 이론에서 윤곽이 드러난 추함에 대한 미학은, 반 고흐의 작품에서 형태의 왜곡이나 화려한 색채 사용 등을 통해 창작적 특성으로 자리 잡았다. 그의 그림은 언제나 구체적인 현실과 관련되어 있었고, 현실에 대한 반발이면서 반 고흐 자신의 해설이기도 했다.

1885년 3월 26일 아버지가 돌아가신 뒤, 뇌넨에서 지내기는 더욱 힘들어졌다.

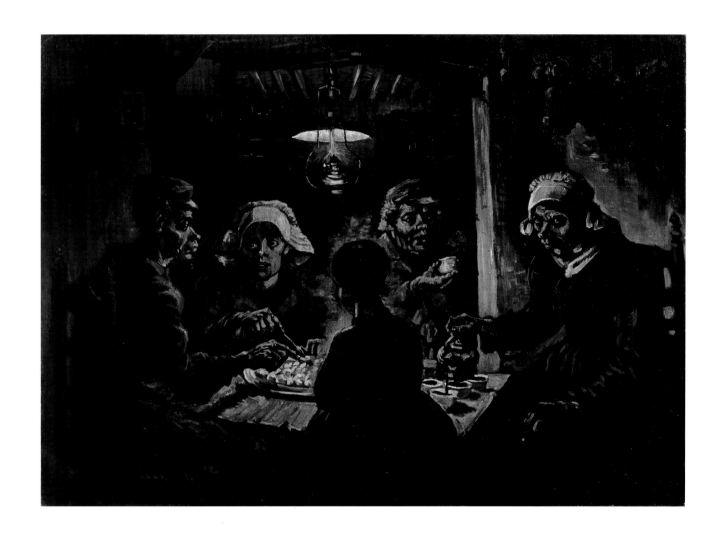

이웃 주민들은 반 고흐의 충동적인 태도를 점점 더 꺼리게 되었다. 그래도 반 고흐는 그 사람들을 사랑했고 자신을 그들의 일부로 여겼지만, 그들에게 자신을 이해시킬 수는 없었다. 반 고흐가 안트베르펜으로 떠나면서 작품의 주제도 달라진다. 초기 작품에서 분명히 드러났던 사회적인 참여 의식은 점차 순수하게 예술적인 주제로 기운다. 그는 여전히 자신의 투쟁과 신념에 충실했고, 타산적인 계산에 대해서는 감정적으로 반발했다.

그가 고향을 떠나기 직전 1885년 10월에 그린 〈성경이 있는 정물〉(12쪽)은 과거 작품과 명백하게 대조를 이룬다. 부모와 종교적 교육을 상징하는 성경이 에밀 졸라의 『삶의 기쁨』과 함께 놓여 있다. 그림의 아래쪽에 놓인 졸라의 책은 자연주의자들의 숭배의 대상이었고, 아버지 테오도루스가 가장 경멸하던 책 중 하나였다. 성스러운 의식에 쓰이는 도구인 촛불은 꺼져 있긴 해도 그 사이에 자리를 잡고 두 권의 책에 대해 똑같은 의미를 부여하고 있다.

이후 파리에 머물면서 반 고흐는 이 두 권의 책을 가까이하지 않았다. 그리스도교와 사회주의에 대한 관심은 새로운 종교로 기울어가면서, 더 이상은 그의 삶에서 결정적인 역할을 하지 못하게 되었다. 그의 새롭고 유일한 종교는 예술이었다.

감자 먹는 사람들
The Potato Eaters
1885년, 캔버스에 유채, 81.5×114.5cm
암스테르담, 반 고흐 미술관
빈센트 반 고흐 재단

"음산한 오두막의 희미한 불빛 아래에서 식사를 하는 사람들을 보고 나는 혼란에 빠졌다. 그는 이 그림을 〈감자 먹는 사람들〉이라고 했는데 그것은 음울한 삶의 기운으로 가득 차 있었고 장엄한 의미를 띤 추함이기도 했다."
— 에밀 베르나르

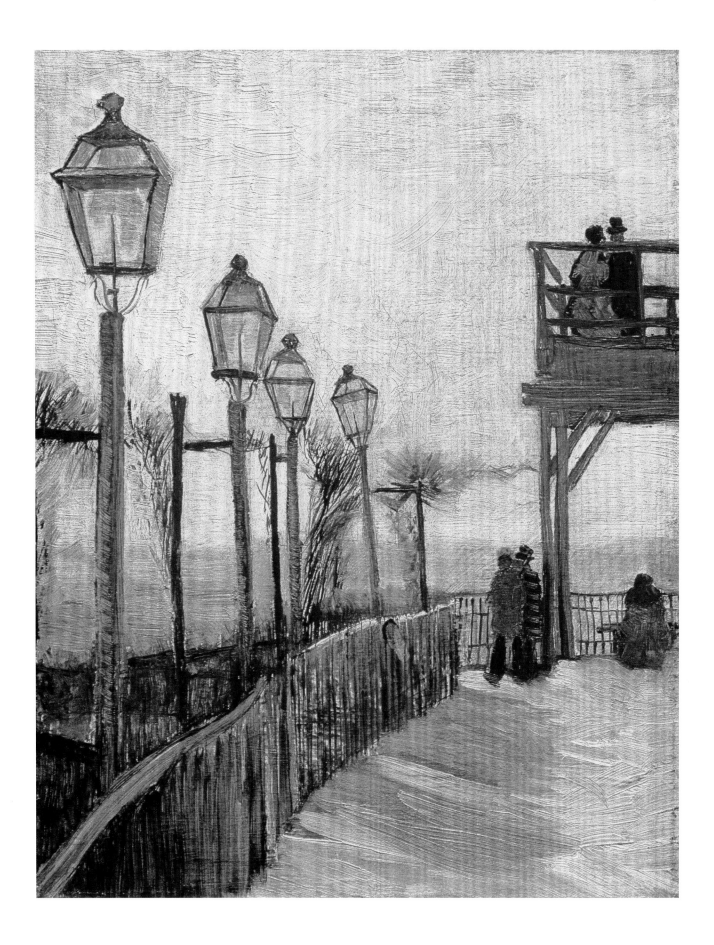

파리의 수련 기간
안트베르펜과 파리 시절 1885 – 1888

1885년 11월 말에 반 고흐는 〈감자 먹는 사람들〉만 가방에 넣은 채 안트베르펜에 도착했다. 파리로 가기 위해 벨기에의 유명한 항구 도시인 이곳에 잠시 머무른 것이다. 그러나 이 체류는 반 고흐의 창작 활동에 결정적인 영향을 끼치게 된다. 이 시기에 반 고흐는 그를 둘러싼 칼뱅주의적인 엄격함에서 벗어나 한껏 창조적으로 도약한다. 이후 2년 동안은 초기에 그렸던 어둡고 우수에 잠긴 농촌을 벗어나, 새롭고 진보적이며 전위적인 그림을 그리게 된다.

동생 테오에게서 경제적인 지원을 받아 작은 방을 얻고, 항구 근처에 있는 골동품 가게에서 헐값에 사들인 일본 판화로 벽을 꾸몄다. 반 고흐는 이 일본 판화들을 통해 장식적인 색채 감각을 발견하게 된다. 왕립 아카데미에서는 고대 조각상을 본뜬 석고를 모방하면서 연습을 한다. 그러나 헤이그에서 그랬던 것처럼, 기계적으로 모방하게 하여 개성을 존중하지 않는 미에 대한 고전적인 독단론을 거부한다. 그는 바로크 시대의 거장인 루벤스를 연구하는 일에 가치를 두었다. 루벤스도 안트베르펜에 화실이 있었는데, 가톨릭적인 영감을 띠고 바로크풍의 활달한 색감, 안정적인 형태, 풍요로운 볼륨감 등을 보여주는 루벤스의 작품이 반 고흐에게는 보수적이고 엄격한 네덜란드 미술을 대체할 만한 것으로 여겨졌다.

1886년 3월 초 어느 날 아침, 테오는 짧은 메시지를 받았다. "정오에, 네가 원한다면 더 일찍 나는 루브르에 도착할 것이다." 안트베르펜에서 보낸 편지에서 빈센트가 여러 번 암시하기는 했지만, 테오에게는 놀라운 소식이었다. 느닷없이 파리에 도착해서 함께 살자는 빈센트를 테오는 마지못해 받아 들였다. 사실 그 다음 두 해 동안 두 사람의 생활은 빈센트의 여러 기묘한 행동과 테오의 변명으로 이어지는 무수한 갈등으로 가득하게 된다.

〈고등어, 레몬과 토마토가 있는 정물〉(28쪽)은 1886년 여름, 파리에서 그린 초기 작품 중 하나다. 이 그림에서는 안트베르펜 시기의 혁신적 기교가 보인다. 토마토의 빛나는 붉은색과 대조를 이루는 물주전자의 초록색은 순색을 즐겨 사용한 루벤스의 영향을 증명한다. 한편 테이블과 토마토, 물주전자 사이의 경계나

"한 달 동안 200프랑을 가지고 자유롭지 못하게 사느니보다는, 100프랑을 가지고 자유롭게 사는 쪽을 택할 것이다."
― 빈센트 반 고흐

16쪽
풍차 부근 몽마르트의 테라스와 전망대
Terrace and Observation Deck at the Moulin de Blute-Fin, Montmartre
1886년, 캔버스에 유채, 43.6×33cm
시카고 아트 인스티튜트, 헬렌 버츠 바틀릿 기념 컬렉션

전후관계가 불분명하여 공간의 상호관계를 이해하기 어렵다. 이것은 공간의 연속성보다 표면의 장식성이 강조되는 일본 판화의 영향이다.

그 당시, 화가로서는 그다지 알려지지 않았지만 데생과 회화를 가르치는 교사로 대단히 뛰어났던 코르몽이라는 인물이 있었다. 코르몽의 화실에서 가장 재능 있던 사람은 툴루즈 로트레크와 에밀 베르나르였는데, 이들은 반 고흐의 그림에도 영향을 줬다. 반 고흐는 3개월 동안 이 작업실을 드나들면서 로트레크와 베르나르를 사귀었고, 더 이상 농부나 노동자들을 그리지 않았다. 또 동생 테오가 구필 화랑의 지점 지배인으로 있으면서 인상파 화가들의 전시회를 열었던 덕에 고갱과 피사로를 만났는데, 당시 고갱은 무명 인사였고 피사로는 이미 60세로 인상파의 거장이었다. 그들은 이내 친구가 되었고, 몽마르트르의 클리시 거리 근처에 있는 조그만 카페와 값싼 레스토랑에서 자주 만났다. 반 고흐는 모두 모여 서로를 위해 일할 수 있는 거대한 화가들의 공동체를 꿈꾸었지만, 결국 실패로 끝나고 만다.

1886년 10월에서 12월 사이에 그린 〈풍차 부근 몽마르트의 테라스와 전망대〉(16쪽)를 보면 짙은 안개가 낀 겨울의 칙칙한 회색 풍경으로 가득하다. 빈센트는 다가오는 겨울의 차가운 대기를 포착할 줄 알았는데 이것이 바로 인상주의적인 특성이기도 하다. 바쁘게 지나가는 사람들과 떨어져 있는 전체 화면이 주는 중립성과 잘려나간 밋밋한 형태로 효과를 얻고 있는 구성은, 클로드 모네와 오귀스트 르누아르의 전통 안에 있는 것이다.

1886년 10월에 그린 〈몽마르트르의 카페 테라스〉(19쪽) 역시 인상주의의 해석을 기초로 한 작품이다. 가을 나무들의 부드러운 붉은 빛깔과 앉아 있는 사람이 거의 없는 의자를 정면에 부각시키고, 나뭇잎 지붕을 둥글게 이고 있는 정자를 가벼운 붓놀림으로 그려, 심오한 의미 없이 한순간의 인상과 평화로운 일상을 포착해 구체화했다. 반 고흐는 군데군데 색을 덧칠해서 가을의 색이라고 할 만한 황갈색을 가리고 있지만, 인상주의의 기법을 실험하고 있는 화가의 이미지가 분명하게 드러난 그림이다.

반 고흐가 1886년에 파리에 도착했을 때 사실 인상주의는 지나간 유행이었다. 운동의 창시자였던 마네는 죽었고 이미 여덟 번째 전시가 열렸는데, 바로 그해에 신인상주의 운동이 시작되어 조르주 쇠라가 유명한 작품 〈그랑드 자트 섬의 일요일 오후〉를 전시하기도 했다. 신인상주의가 표방한, 인상주의 스타일에 대한 분명한 무시, 개인적 표현의 거부, 시각적인 인상을 거의 기계적이라고 할 만큼 무의식적으로 그림에 옮겨서 '적절함'을 얻어내는 방식은 과거에 집착하는 사람들뿐 아니라 자신의 재능을 확신하는 젊은 세대들에게도 비난을 받았다. 인상주의자들에게 빛은 마법과 같은 언어로, 모든 외관의 바탕이자 모든 것을 구성하고 연결해주는 기본적 요소로 생의 활력을 부여하는 힘이었다. 그와 반대로 철학적인 배경은 거의 무시되었다. 이 시기에는 어떤 화가도 인상주의 미술의 영향에서 벗어날 수 없었다. 다른 젊고 반항적인 화가들과 마찬가지로 반 고흐에게 마

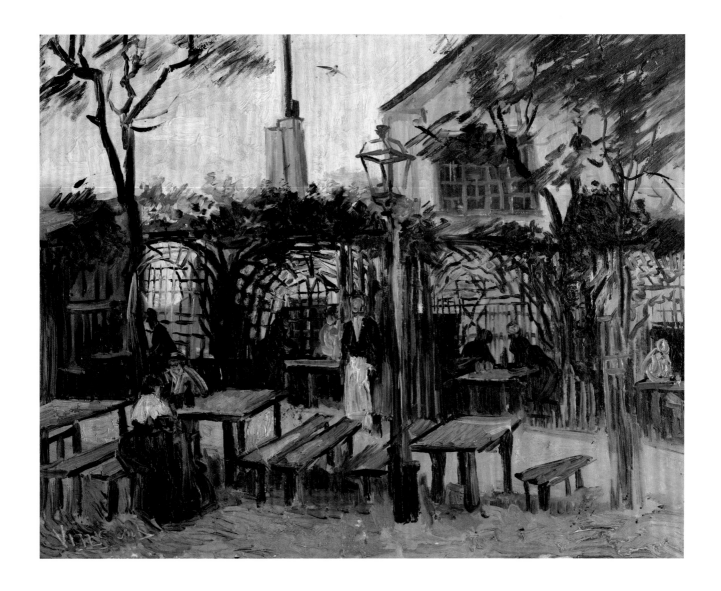

지막으로 남은 것은 빛의 기쁨, 순수한 흰색의 사용, 표면의 데쿠파주, 불연속적인 공간에 구조를 세우는 일이었다.

　"나는 성당을 그리기보다는 사람들의 눈을 그리고 싶다." 이 말을 통해 반 고흐는 인상주의자들에게 인기 있던 주제에 대해 논평을 한 셈인데, 이는 하루 중 빛에 따라 변화하는 여러 순간의 루앙 대성당을 그린 모네의 연작에 대한 언급이기도 했다. 반 고흐는 인물을 즐겨 그렸다. 1887년 2월에 그린 〈탕부랭 카페에 앉아 있는 아고스티나 세가토리〉(21쪽)의 모델은 카페에서 술을 마시는 이름없고 가난한 여인이 아니라 오래전부터 드가와 카미유 코로의 모델을 해온 이탈리아 여인 아고스티나 세가토리이다. 카페의 주인인 그녀가 테이블 앞에 앉아 포즈를 취하고 있다. 그녀는 잠시 반 고흐와 관계를 갖기도 했고 이따금 누드 모델을 하기도 했다. 카페의 이름처럼 테이블과 의자들 모두 탬버린 모양이다. 그림의 이국적인 매력, 독특한 머리 장식, 민속적인 옷차림, 의자 위에 놓인 부채, 후면에 마치 전시라도 하듯 걸려 있는 일본 판화 등이 작품의 표현에서 본질적인 요소를

몽마르트의 카페 테라스(라 갱게트)
Terrace of a Café on Montmartre
(La Guinguette)

1886년, 캔버스에 유채, 49×64cm
파리, 오르세 미술관

이룬다. 이것은 드가를 그토록 매료시켜 〈압생트를 마시는 여인〉이라는 작품을 낳게 만든 싸구려 술집의 연기 자욱한 분위기보다도 훨씬 본질적인 것이다. 반 고흐는 그 그림에서 영감을 받은 게 분명하다. 여인의 크고 우수에 찬 눈은 이국적인 환경과 대비되어 작품 전체에 독특한 분위기를 주는데, 이는 반 고흐가 의도한 것으로, 인상주의자들의 중립적 표현과 반대된다.

반 고흐는 자신과 같이 몽마르트르에 살면서 작업과 전시를 하는 화가의 무리를 '작은 거리의 화가들'이라고 반어적으로 불렀다. 그들은 큰 거리의 호화로움과 동떨어져 아주 소박하게 살았고, 주목받지 못하는 현실을 창조의 기쁨으로 견디고 있었다. 1887년에 반 고흐, 툴루즈 로트레크, 베르나르, 루이 앙크탱 등은 클리시 거리의 '샬레'라는 레스토랑에서 그들의 첫 번째 전시회를 열었다. 그림은 한 점도 팔리지 않았지만 화가들 사이에서 논쟁이 벌어졌고 서로 작품을 주고받았다. 이런 초라한 예술의 모습은 당시 여러 나라에서 파리로 모여든 예술가들을 하나로 이어주던 보헤미안 정신과 부합한다. 그들은 자신의 재능에 확신을 갖고 있었고, 머지않아 예술계 전체에 혁명을 일으키게 되기를 원했다.

그들은 파리 주변의 가까운 곳으로만 여행을 다닐 수 있었다. 반 고흐는 고갱과 베르나르와 더불어 센강 유역의 유명한 휴양지인 아스니에르에 자주 갔다. 1887년 여름, 거기서 반 고흐는 〈그랑드 자트 다리가 보이는 센강〉(22쪽)을 그렸다. 이것은 인상주의자들이 즐겨 선택한 모티프이다. 그림으로 표현되는 그 순간의 즉각적인 특성을 강조하고 있으며, 그림을 비스듬하게 가로지른 아치형 다리는 그림의 전체적인 틀을 나누는 느낌을 준다. 처음 볼 때는 수평선과 수직선, 대각선으로 얽혀 있는 붓자국 때문에 배색이 다소 혼란스럽게 여겨진다. 이런 식의 배색과 강렬한 여러 색채를 동시에 강조하는 것은 현대적인 점묘파의 작품에서처럼 빛이 있는 공간을 넘어서 무한의 영역까지 확장해가려는 시도이다.

그런 기법이 드러난 초기작이 쇠라의 〈그랑드 자트 섬의 일요일 오후〉인데, 이것은 반 고흐가 이미 그림의 제목으로 인용하기도 했다. 쇠라는 폴 시냐크를 비롯한 친구들과 함께 인상주의를 이른바 과학적인 수준으로 끌어올리길 원했다. 색의 변화, 입체감을 주는 효과, 지각의 심리학에 관한 이론을 가지고 그들이 추구한 것은, 인상주의 기법에서 객관적인 법칙을 추출하고 그들의 작품에 이를 적용시켜 자신들의 지각 작용과 일치하는 객관성을 지닌 예술을 창조하는 일이었다. 반 고흐는 시냐크의 친구이기도 했지만, 예술의 과학성에 대한 그의 생각은 지나친 것이라고 보았다. 그러나 떨어져서 볼 때 끊임없이 흔들리면서 표면을 구성하는 점들로 색채를 분할하는 기법은, 실험적 시도에 대한 그의 생각과 정확히 일치한다. 이런 채색 방식은 심지어 그의 생애 마지막 몇 년 동안에 그린 음울한 그림에서도 나타난다. 반 고흐가 이런 채색 방식에 얼마나 매혹되었는지는 1887년 여름에 그린 〈데이지와 아네모네 화병〉(29쪽)에 잘 나타나는데, 반 고흐는 그림의 배경에 풍요로운 선과 점들을 부각시키고 꽃들의 밝고 다채로운 색깔을 격정적으로 표현하고 있다.

21쪽
탕부랭 카페에 앉아 있는 아고스티나 세가토리
Agostina Segatori Sitting
in the Café du Tambourin
1887년, 캔버스에 유채, 55.5×46.5cm
암스테르담, 반 고흐 미술관
빈센트 반 고흐 재단

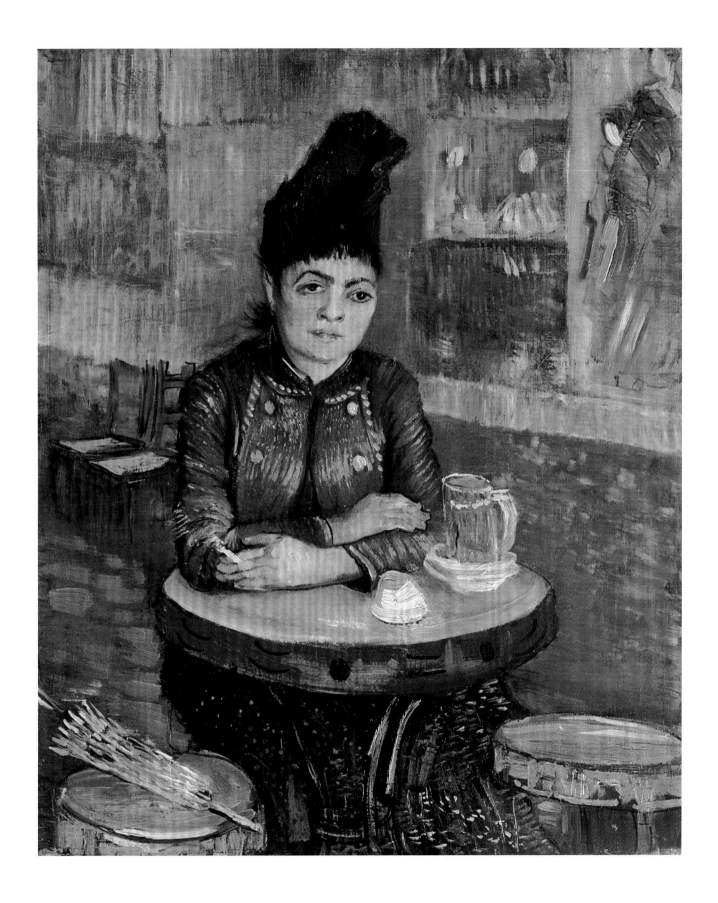

23쪽
디캔터와 접시 위에 레몬이 있는 정물
**Still Life with Decanter and Lemons
on a Plate**
1887년, 캔버스에 유채, 46.5×38.5cm
암스테르담, 반 고흐 미술관
빈센트 반 고흐 재단

같은 시기에 그린 〈잘린 해바라기 네 송이〉(26 - 27쪽)는 다른 표현 형태를 보여 준다. 가까이 들여다본 네 송이의 꽃은 불길하게 시들어가는 것에 저항이라도 하듯 이미 오래전에 말라버린 줄기에 매달려 있다. 날름거리는 불꽃 같은 짧은 잎들을 펼치고 있는 꽃은, 반 고흐가 나중에 사이프러스 나무를 그린 그림에서 볼 수 있듯이 황홀경에 빠진 열광 상태를 예고한다. 반 고흐는 진부한 모티프에 거의 실존적인 의미를 부여했는데, 화가가 택한 오브제는 그 자신의 고통을 상징한다.

이처럼 사물에 생명력을 부여해주는 관점은 무엇보다 사진 기술의 발달에 대한 반작용이기도 했다. 반 고흐는 자신의 누이에게 "화가는 사진보다 더 심오한 유사성을 지향해야 한다"라고 말했다. 가장 중요한 것은 현실의 모티프에서 벗어나 상징적이고 장식적인 효과를 내는 일이다. 이것은 인상주의의 세련된 기교에는 조금도 의존하지 않고, 자발적인 공감과 인식 작용에 호소하면서 모든 표현적 요소를 담고 있는 해바라기를 강조한다.

이런 효과는 바랜 듯한 노란색과 반짝거리는 푸른색의 대조를 통해 나타난다. 반 고흐는 오래전부터 들라크루아의 색채 이론에 관심이 있었다. 색채의 자율성이라는 측면을 넘어 그가 가장 중요하게 여긴 것은 대조 기법이었다. 이는 노랑, 빨강, 파랑의 삼원색의 하나와 남은 두 색을 섞은 색을 써서 대비하는 방식이다. 이를테면 빨강과 초록, 노랑과 보라, 파랑과 주황을 결합하여 강렬한 색감을 얻어내거나 그와 반대로 그것들을 한데 섞어 색의 특성이 사라져 버린 회색을 만드는 것이다. 반 고흐는 바로 이런 단순한 방식으로 황홀한 느낌까지 자아내는 색채를 만들었다.

그는 파리에 머무는 동안 모든 것을 한꺼번에 배우기를 원했다. 용광로와 같은

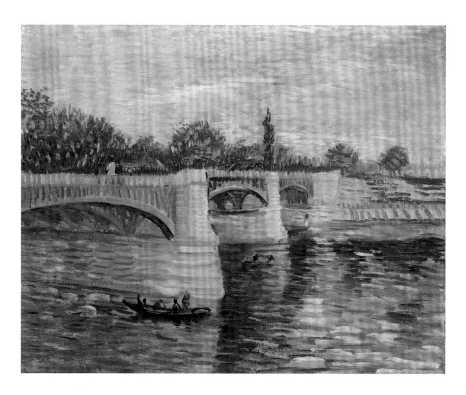

그랑드 자트 다리가 보이는 센강
The Seine with the Pont de la Grande Jatte
1887년, 캔버스에 유채, 32×40.5cm
암스테르담, 반 고흐 미술관
빈센트 반 고흐 재단

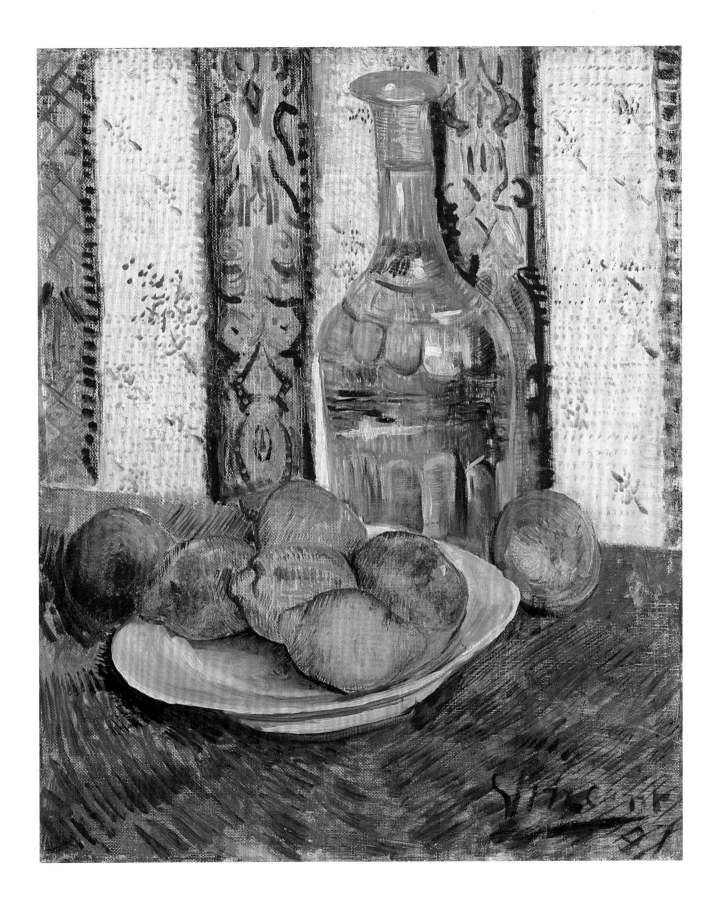

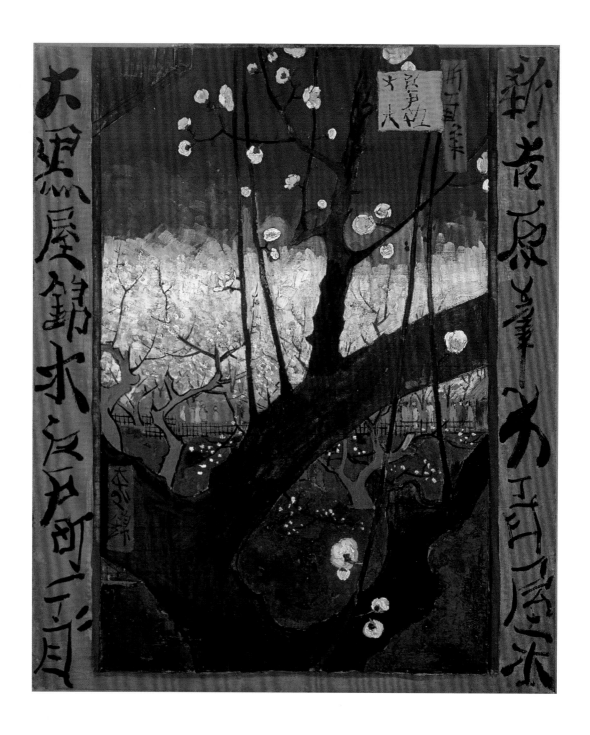

일본풍: 꽃이 핀 자두나무(히로시게 모사)
**Japonaiserie: Flowering Plum Tree
(after Hiroshige)**
1887년, 캔버스에 유채, 55×46cm
암스테르담, 반 고흐 미술관
빈센트 반 고흐 재단

25쪽
일본풍: 빗속의 다리(히로시게 모사)
**Japonaiserie: Bridge in the Rain
(after Hiroshige)**
1887년, 캔버스에 유채, 73×54cm
암스테르담, 반 고흐 미술관
빈센트 반 고흐 재단

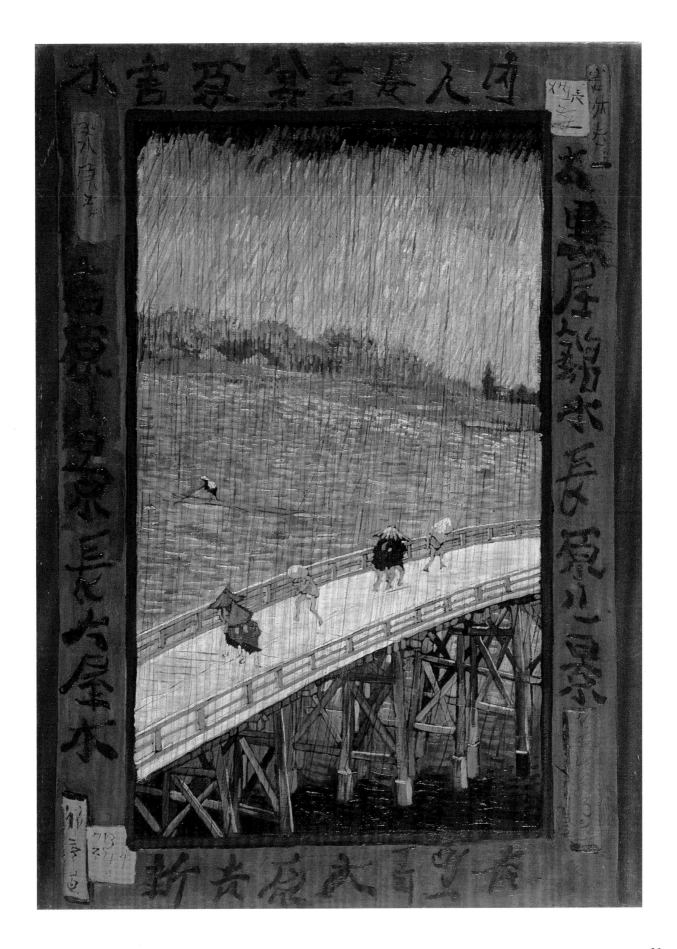

파리에서 자신의 유일한 매개체인 그림을 가지고 다양한 표현 형태를 모색한 셈이다. 이런 다양성은 1887년 봄에 그린 〈디캔터와 접시 위에 레몬이 있는 정물〉(23쪽)을 통해서 확인된다. 수직의 띠가 있는 배경과 대조를 이루는 둥근 접시 위에는 견고한 형태의 과일이 놓여 있는데, 붉은빛이 감도는 노란 레몬과 초록빛을 띤 배경은 보색 대비를 이룬다. 이 그림에서 빛은 인상주의의 규범대로 기다랗고 투명한 병을 통과하면서 굴절되고 있다. 배경에 있는 직물의 장식적인 면을 보면 반 고흐에게 영감을 준 일본풍의 표현 양식이 드러나는데, 그것은 당시 대단한 유행이었다.

1867년 파리에서 열린 만국박람회에서 일본은 커다란 반향을 불러일으켰다. 개방에 대한 새로운 바람이 불면서, 사람들은 낯설고 세련된 문화를 지닌 이국의 문물을 찬미했다. 상류 사회의 부인들은 부채를 지니고 기모노를 입었으며 병풍과 도자기들로 집안을 화려하게 꾸몄다. 백화점에는 일본 물품 매장이 들어섰고 진정한 양식이라고 할 만한 것이 생겨났는데, 그것은 곧 조형미술에 영향을 끼쳤다. 일본에서 들여온 판화는 값비싼 것이든 아니든 갑자기 하나의 유행이 되었다. 일본 판화에서 볼 수 있는 확고한 윤곽은 인상주의가 제기한 형태에 대한 적절한 답이 되었고, 그것의 장식적인 채색은 자연주의자들이 재현한 가난의 비참함에 대한 반작용처럼 여겨졌다.

일본 판화를 모사한 작품을 두고 사람들은 '일본풍'이라고 했는데, 반 고흐도 3점의 일본풍 작품을 남겼다. 〈일본풍: 꽃이 핀 자두나무〉(24쪽)나 〈일본풍: 빗속의 다리〉(25쪽)는 반 고흐와 거의 같은 시대를 산 일본 판화의 거장 히로시게를 모방한 것이다. 19세기의 일본 판화는 서양 미술과 비슷한 점이 있어서 쉽게 차용되었다. 비록 모방은 했어도 반 고흐는 원작과 완전히 다른 해석을 시도했다. 그는 히로시게처럼 표면을 매끈하게 처리하지 않고, 색을 두껍게 덧칠해서 개인적 감정을 담아내는 효과를 냈다. 또 그는 그 의미를 확실히 이해하지는 못했어도

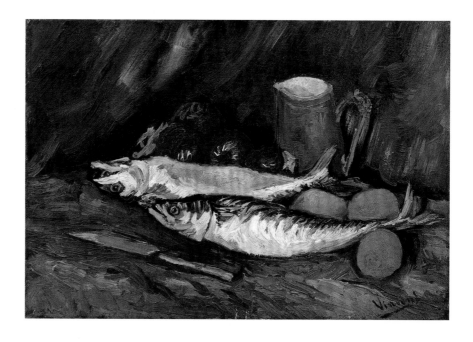

고등어, 레몬과 토마토가 있는 정물
**Still Life with Mackerels,
Lemons and Tomatoes**
1886년, 캔버스에 유채, 39×56.5cm
빈터투어, 오스카르 라인하르트 컬렉션

탕기 영감의 초상
Portrait of Père Tanguy
1887년, 종이에 연필, 21.4×13.7cm
암스테르담, 반 고흐 미술관
빈센트 반 고흐 재단

"나는 모든 일본 미술품에서 보는 것처럼
순수하고 극단적인 명료함을 원한다.
그것은 결코 단조롭거나 허둥대는 느낌을
주지 않는다. 마치 옷의 단추를 끼우는 것처럼
단순하고 손쉽게, 일본 화가들은 몇 개의
분명한 선으로 형상을 만든다."
— 빈센트 반 고흐

31쪽
탕기 영감의 초상
Portrait of Père Tanguy
1887/88년, 캔버스에 유채, 65×51cm
아테네, 스타브로스 니아르코스 컬렉션

일본의 특성을 지닌 선으로 장식적인 이미지를 확장시켜서 작품의 틀을 바꾸었다. 그것은 일본 미술을 유럽풍으로 바꾸는 것이었는데, 반 고흐는 당시 유행을 따르면서도 자기 고유의 표현 방식대로 변형하여 조화를 이루었다.

파리 체류가 끝나갈 무렵 반 고흐는 사람들이 '탕기 영감'이라고 불렀던 화상의 초상을 3점 그렸다. 탕기 영감은 사회주의의 이상이 실현되던 시기의 파리 코뮌에 참여했고 이로 인해 추방되기도 했던 인물이라 화가들에게 이상향의 군주처럼 생각되는 인물이었다. 그는 화가들에게 이따금 외상도 주면서 값싸게 재료를 팔았고, 일반인들의 주목을 받지는 못했지만 별채에 조그만 전시실을 열기도 했다. 탕기의 가게 뒷방인 이 화랑에서는 반 고흐, 쇠라, 고갱, 세잔의 그림이 전시되었는데, 이 네 명의 화가들이 모두 20세기 미술의 선구자로 인정받게 되면서 그도 근대미술의 주요 인물이 되었다. 그들이 서로의 작품을 그렇게 잘 알게 된 것은 탕기 덕분이었다. 반 고흐의 그림을 보고 조금의 망설임도 없이 "미친 사람의 작품"이라고 말했던 사람은 바로 세잔이었다.

반 고흐의 〈감자 먹는 사람들〉(15쪽)이 네덜란드 시절의 대표작이라면, 〈탕기 영감의 초상〉(31쪽)은 파리 시절을 대표하는 그림이다. 거의 대칭적인 균형을 이루고 앉아 엄숙하게 정면을 응시하고 있는 탕기 영감이 작품의 전면에 부각된다. 이처럼 간결한 묘사는 일본 판화로 장식된 복잡한 후면과 대조를 이룬다. 그림 전체가 완전히 평면적인 인상을 주는 가운데, 배경에 있는 일본 무희들은 앞에 있는 인물과 충돌하는 것처럼 보인다. 구체적인 현실 묘사라는 헛된 기대를 접고 공간을 균등하게 만든 것이다.

반 고흐는 이런 원칙을 계속 발전시켜 또 다른 현실이라고 할 수 있는 자기 내면, 그토록 자주 격렬한 감정에 휩싸였던 내면세계를 자유롭게 표현해냈다. 색과 붓의 구사는 그의 본질적인 표현 수단이었다. 그런데 파리에서 머무는 2년 동안 반 고흐는 다른 예술가들과 직접 대면하면서, 인상주의의 빛, 점묘 기법을 이용해 도식적인 구조로 만드는 공간 해체, 일본 미술의 표면 장식 기법 등의 새로운 원리들을 받아들일 수 있었다. 그는 들라크루아의 색채 이론이나 검은색 사용의 엄격한 제한, 보색 사용 등에 대해 다른 화가들과 논쟁했다. 반 고흐는 구성과 색채를 사고의 결과물로 다루지 않았고, 캔버스를 마주했을 때 무의식적으로 나타나는 행위로 여겼다. 파리에서 보낸 시기는 반 고흐의 생애에서 가장 풍요로웠다. 아카데미 학풍의 가르침을 거부했지만, 주위의 예술가들과 자주 접촉하면서 예술에 대한 이해가 깊어질수록 예술은 더욱 중요한 생존의 근거가 되었다.

그렇게 해서 그는 예전에 세잔이 갔던 길을 따라갈 준비가 되었다고 느꼈다. 그는 어느 곳보다 남프랑스에 가고 싶어했는데, 그곳에서 자신의 작품의 본질적 요소를 이루는 자연과 투명한 빛, 강렬한 색을 쉽게 얻을 수 있으리라고 기대했기 때문이다. 게다가 그의 소란스러운 행동으로 인해 동생 테오가 직장에서 이런저런 어려움까지 겪게 되어 서로 떨어져 지낼 필요도 있었다. 1888년 2월 20일, 반 고흐는 그의 타고난 본성대로 부푼 희망을 안고 아를행 기차를 탔다.

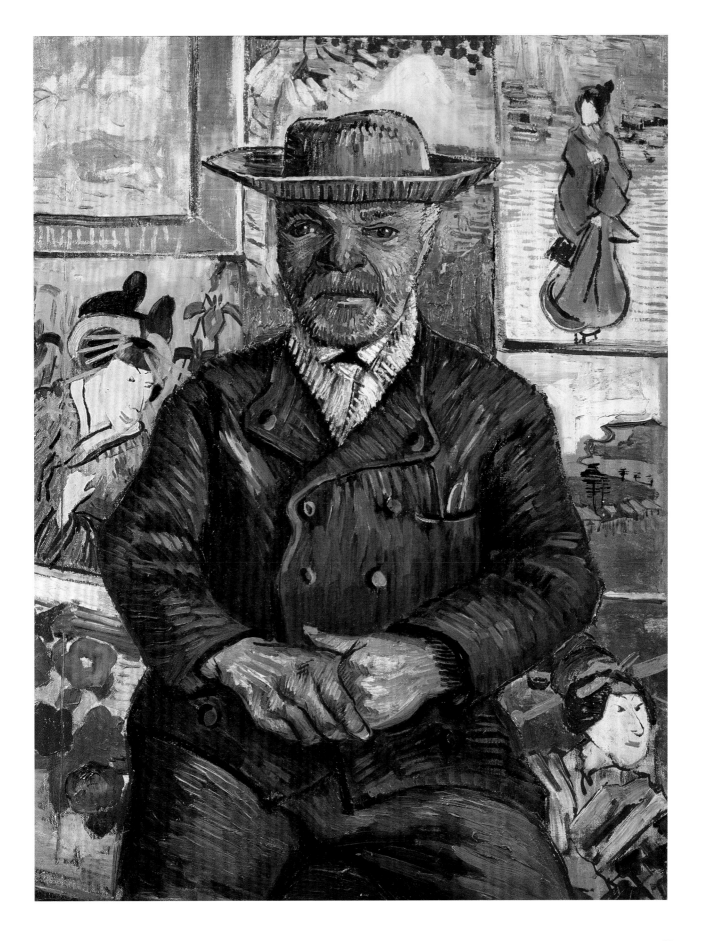

색채의 폭발
아를 시절 1888 - 1889

이제 남부의 유혹이다. 알브레히트 뒤러가 이탈리아 여행을 다녀온 이래 북유럽의 화가들은 지중해로 가려는 열망을 품게 되었다. 그들은 이탈리아의 르네상스 건축과 회화를 보기 위해, 그리고 역사적으로 풍요로운 토양을 밟으면서 지중해를 보기 위해 열정을 가지고 떠났다. 많은 예술가들이 온화한 기후와 눈부신 태양이 비추는 지중해에 매혹되었다. 그들의 작품은 이런 '예술적 순례'의 반향이라고 할 수 있다. 팔레트 위의 색들은 더 다채로워졌고, 채색은 더 밝아졌으며 주제는 점점 더 고대의 것에 가까워졌다. 튀니지를 여행하고 돌아온 파울 클레는 그 여행은 "색채의 발견"이었다고 단호히 말했다.

반 고흐는 왜 아를을 택했을까? 아를은 드가가 이미 여름 한철을 보낸 곳이었다. 또 반 고흐가 숨은 실력자로 생각했던 아돌프 몽티셀리도 아를 근처 마르세유에 살았다. 그는 파리의 화가들과 오랜 논쟁을 벌이면서 두껍게 덧칠한 꽃의 정물을 그렸던 인물이다. 에밀 졸라도 같은 지역 출신이고, 세잔은 오래전부터 엑상프로방스에서 살고 있었다. 게다가 아를 여인들이 세상에서 가장 아름답다는 말도 있었다. 반 고흐는 그의 선택에 대해 어떤 말도 하지 않았다. 하지만 2월에 아를로 떠난 것으로 보아 파리의 음울한 겨울을 피해 떠난 것이라 짐작할 수 있다.

아를에 도착한 직후 그는 누이에게 보낸 편지에서, "아를에서는 그림을 그리려고 할 때 눈앞에 펼쳐진 풍경을 붙잡기만 하면 될 뿐, 굳이 일본 미술을 참조할 필요가 없다"라고 썼다. 이런 생각을 확인이라도 하듯, 아를의 초기 작품에선 가장 일본적인 요소들로 이뤄진 모티프를 취했다. 1888년 5월에 그린 〈꽃 피는 분홍 복숭아나무〉(37쪽)가 그 구체적인 예다. 꽃이 핀 나무를 보면서 반 고흐는 봄을 맞이하는 기쁨을 넘어, 문을 열기만 하면 바로 극동의 풍경과 비슷한 정취를 느낄 수 있다는 사실에 만족했다. 파리에서는 히로시게의 판화를 보며 감탄해야 했지만, 이곳에서는 눈앞의 현실 속에서 일본적인 것을 볼 수 있었다. 지중해의 미스트랄이 불어오는 울타리 안에서 꽃을 피운 나무는 반 고흐의 낙관주의를 드러내며 그의 희망과 욕망을 상징하고 있다.

"지금 나는 바다를 보고 있다. 남프랑스에서 머물면서 극단적인 느낌에 이르도록 색을 사용해보는 일이 내게 얼마나 절실한 것인지를 깨닫는다. 이곳은 내가 오랫동안 가기를 원해왔던 아프리카에서도 그리 멀지 않다."
— 빈센트 반 고흐

32쪽
정물: 화병의 해바라기 열두 송이
Still Life: Vase with Twelve Sunflowers
1888년, 캔버스에 유채, 91×72cm
뮌헨, 노이에 피나코테크

하루 5프랑으로 버텨야 했던 반 고흐는 따로 화실로 쓸 만한 공간이 없는 지붕 아래 방에서 거주했다. 모델이 되어줄 사람도 알지 못했기 때문에 아를의 나무와 언덕, 다리, 어부의 집 같은 것을 그렸다. 19세기에도 여전히 경작지로 개발이 안 된 론강 유역의 늪지대인 카마르그 지방, 밀밭과 포도밭, 순례지인 생트마리드라메르 해안은 그가 대도시에서 살았던 2년 동안 접하지 못한 자연에 대한 욕구를 채워주었다. 먼 거리를 산책하면서, 반 고흐는 제대로 먹지 못하고 술과 담배를 많이 한 탓에 나빠진 건강이 회복되기를 바랐다.

조국인 네덜란드에 대한 추억 속에 살면서, 그는 자주 아를의 남쪽에 있는 운하를 따라 걸으며 다리와 그 주변 풍경을 크로키했다. 두 가지 변형된 형태로 '랑글루아 다리'(34, 35쪽)를 그린 것도 1888년 3월에서 5월 사이다. 차분한 분위기의 모티프, 넓게 펼쳐진 하늘과 바다, 약간의 오브제만 사용하면서 반 고흐는 색에 대한 실험을 하게 된다. 여기에서 그림의 주제는 색의 재발견이라고 할 수 있는데, 나중에 그린 그림이 좀 더 신중하다. 시선은 둑길을 따라가다가 넓은 하늘에서 잠시 멈춘 뒤 좁다란 폭의 물을 따라간다. 다리 위에 있는 사람은 역광을 받으

아를의 랑글루아 다리
The Langlois Bridge at Arles
1888년, 캔버스에 유채, 49.5×64cm
퀼른, 발라프 리하르츠 미술관
코보드 재단

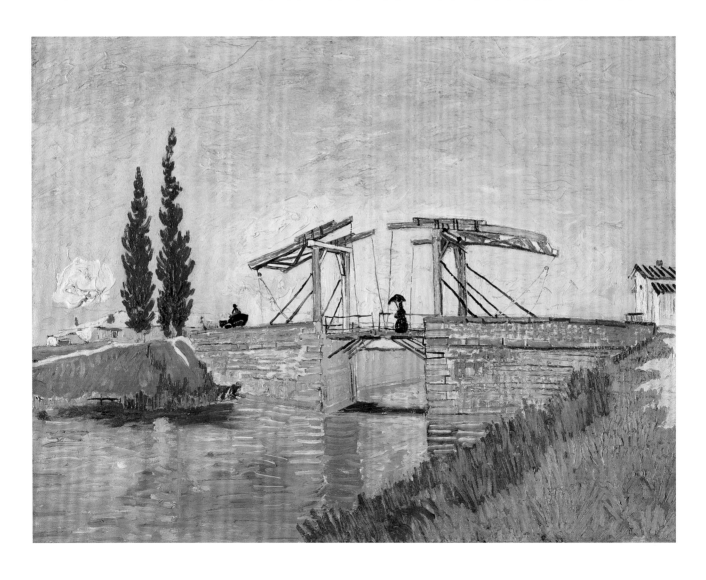

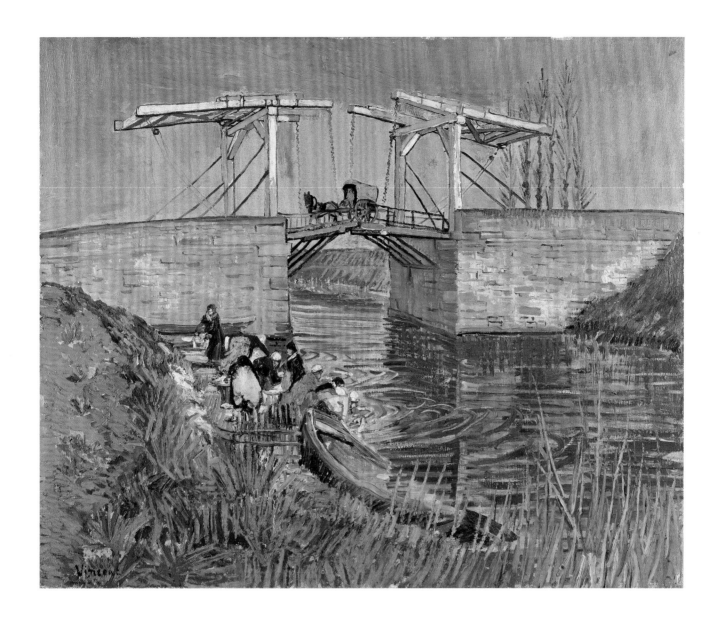

며 어두운 윤곽을 드러내고, 주위의 빛을 표현하기 위해 흰색을 넓게 칠했다. 이 모든 것이 반 고흐가 받은 인상주의의 영향을 떠올리게 한다. 하지만 처음에 그린 그림은 아주 다르다. 이 그림에서 화가는 강기슭에 서서 높은 하늘을 정면으로 보고 있는데, 그림을 구성하는 요소들은 대단한 활력으로 하늘을 향해 있다. 그림에서 사용된 모든 색에 섞인 붉은색은 마치 빛이 솟아오르는 느낌을 준다. 시선은 완벽하게 현실의 사물을 향해 있는데, 이것이 바로 반 고흐가 아를에서 조금씩 발전시켜갈 기법이기도 하다.

반 고흐는 색채의 자율성을 이용해 그의 스승 역할을 했던 들라크루아의 방식을 극복하고 차츰 다른 뉘앙스를 지닌 회화를 창조해간다. 그림의 배색 효과는 색조의 미묘한 차이에 근거를 두었지만, 그림에 나타난 붓자국은 현실의 모습과 일치하는 것은 아니다. 풍요로운 노랑, 빛나는 빨강은 이제 더 이상 외양을 그리는 차원이 아니다. 색은 현실에 대한 화가의 인간적 표현이고, 그 자체만으로 자

빨래하는 여자들이 있는 랑글루아 다리
The Langlois Bridge at Arles
with Women Washing
1888년, 캔버스에 유채, 54×65cm
오테를로, 크뢸러 뮐러 미술관

37쪽
꽃 피는 분홍 복숭아나무
Pink Peach Tree in Blossom
1888년, 캔버스에 유채, 73×59.5cm
오테를로, 크뢸러 밀러 미술관

신을 드러내는 수단인 것이다. 빛과 그림자, 색의 반사와 굴절이 의도적으로 부드럽게 표현되는데, 이는 단순한 상상이 아닌 실제의 지각 작용과 연결되어 그림에 나타난다. 어떤 색을 선택하게 되는 이유는 실제의 색과 똑같아서가 아니라 표현의 강렬함을 부각하기 때문이다.

그러나 강렬한 표현의 문제에 대해서는 뚜렷한 설명을 구할 수 없다. 1888년 6월에 그린 〈몽마주르가 보이는 크로 평원의 추수〉(40-41쪽) 같은 작품은 사물의 외양에 대한 관심으로 보인다. 여기서 반 고흐는 배경의 부드러운 푸른빛으로 변화를 주기는 했지만, 강렬한 색을 사용해서 현실의 이미지에 따르는 사실적이고 전통적인 풍경을 그리고 있다.

반 고흐는 카페 위층의 값싼 방에서 지내다가 조금씩 살림살이를 갖추어 5월에는 유명한 '노란 집'으로 이사를 했다. 그 집에는 화실을 내고 반 고흐가 아를에서 그린 작품을 둘 만한 공간이 충분했다. 이 시기까지 반 고흐는 여전히 낙관주의자였다.

1년에 한 번, 5월 24일에는 유럽의 집시들이 그들의 수호성녀인 사라를 기리기 위해 생트마리드라메르의 어촌으로 모여든다. 이때는 두려움과 호기심에 이끌린 순례자들이 모여들어 이 지역 전체가 소란스러워진다. 반 고흐도 여기에 자극을 받아 지중해 해안을 여행하는 것을 마지막으로 아를 주변을 돌아다니는 일을 끝내게 된다. 1888년 6월 초에 그린 〈생트마리 해안의 어선들〉(39쪽)은 '해안 풍경'이라는 창작 초기의 주제를 한층 풍요롭게 해서 다시 그린 작품이다. 바다는 그림 가장자리까지 넘쳐나고 하늘과 가깝으로 분리된 수평선은 푸르스름한 빛을 띠고 있는데, 그림의 사물은 사진 같은 정확성을 보여준다. 빈센트는 작은 배의 흔들림이나 돛대가 복잡하게 기울어진 모습 같은 흔한 모티프에서 날카로운 시선으로 물질의 특성을 인식해낸다. 자신이 인식한 것을 눈으로 볼 수 있는 파노라마처럼 만들기 위해서, 배, 꽃병, 의자, 구두 같은 일상의 물건을 제시하는 그의 태도에는 애정이 담겨 있다고 할 정도이다.

색의 자율성이 형태의 자율성과 보조를 맞추는 것은 아니다. 반 고흐는 언제나 사물의 윤곽과 입체감, 표면의 조직 같은 것은 현실과 관련해서 구성했다. 그런 사실은 반 고흐가 베르나르에게 쓴 편지에서도 밝히고 있다. "내가 스케치한 것을 그림으로 그리기 위해 어떤 색을 사용할지 결정할 때 나는 완전히 자연에서 등을 돌리고 과장과 생략의 과정을 거친다네. 하지만 형태라면 다르지. 나는 내가 그린 형태가 정확하지 못해 실제와 다를까봐 겁이 난다네." 이어 그는 "내가 작품 전체를 창조한다고는 할 수 없지. 그보다는 오히려 완결되어 있는 사물 자체를 발견하는 것인데, 다만 그것을 철저히 분석해서 자연 상태에서 벗어나게 해야 하지"라고 쓰고 있다. 반 고흐는 나중에 그림에 쓰게 될 사물을 접했을 때 대강 스케치하지 않고 정확하게 드로잉했다. 구체적인 모티프는 처음 그대로의 형태로 남아 있었고, 그는 작품 안에 나타날 효과를 고려해서 선택한 색을 그 위에 제2의 피부처럼 칠했다. 그렇게 해서 대상의 가치는 손상되지 않았다.

붉은 머리의 이 기묘한 사람은 내성적인 성격으로 거의 말을 하지 않았고, 이렇다 할 직업 없이 화가로 살았다. 그의 성(姓)인 반 고흐는 발음이 어려워서 그림에 서명을 할 때에도 빈센트라는 세례명만을 재빨리 쓸 뿐이었다. 그런 그였기에 낯선 곳에서 주위 사람들과 좋은 관계를 맺고 초상을 그릴 수 있는 사람을 알게 되는 데는 거의 6개월이 걸렸다. 초상을 그리는 일은 그의 삶에서 그토록 자주 거부당하곤 했던 우정과 사랑에 대한 예술적 대면을 뜻했다. 그는 초상화에 대해 말하면서 "내 안의 가장 선하고 심오한 것을 끄집어내도록 해준다"고 했다. 색은 이런 특성을 구체화하는 수단이었고, 외부로 드러나는 모습과는 별개로 자율성을 지닌 것이었다. 그가 초상을 그린 인물들은 어떤 의미로는 모두 반 고흐처럼 사회의 주변인들이었다. 놀랍게도 그는 파리에 사는 동안에도 동생의 초상은 그린 일이 없다.

1888년 6월 말경에 그린 〈앉아 있는 주아브 병사〉(43쪽)는 알제리 출신의 프랑스 보병을 그린 그림이다. 이는 탕기 영감 이후 첫 번째 초상이다. 아프리카에서 휴가를 맞아 아를에 온 군인을 보고 반 고흐는 드디어 '모델'을 찾았다고 기뻐하며 말했다. 이름이 밀리에인 이 모델은 반 고흐에 대해서 "이 사람은 드로잉에는 재능도 있고 안목도 있는데, 붓만 들면 그림이 이상해진다"고 말했는데, 대단히 정확한 지적이었다. 언제나 그렇듯이 이 초상화도 주문에 의한 것이 아니다. 흔히 볼 수 없는 의상을 입고 있는 이국적인 군인의 모습이, 드가가 모로코에서 만났던 원주민 모델들을 연상시켜서 그리게 된 것이다. 이 그림은 공간과 평면의 독특한 대비가 특징이다. 정확하고 자연스러운 얼굴 선은 옷의 장식적 모티프를 바탕으로 더 두드러지며 덧칠한 배경의 색과 대조를 이루고 있다. 타일로 된 바닥은 그림의 전면으로 빠져나오는 것 같은데, 이 때문에 모델의 앉은 자세가 불안정해 보인다.

반 고흐가 그린 인물들은 그가 예술적 방법을 고수하기 위해 만들어낸 틀 속에 갇혀 있는 것처럼 보인다. 그렇기 때문에 그는 돈을 받고 초상화를 그릴 수가 없었다. 반 고흐는 자신만이 포착할 수 있는 얼굴의 특징을 선으로 응축시켜 인물을 그린다. 반대로, 그들의 포즈와 옷차림, 색의 사용과 그림의 구조는 개인적 표현이라기보다는 색을 사용할 때 나타나는 장식적 효과에 대한 의지가 반영된 결과이다. 반 고흐는 인물을 그릴 때 붓을 재빠르게 움직이는 것에 자부심을 가졌다. 그는 "쇠는 달궈져 있을 때 두드려야 한다"고 쓰기도 했는데, 이런 주제는 오노레 도미에 같은 풍자화가들이 그랬던 것처럼 과감한 작업 방식을 연상시킨다. 넓은 면적을 차지하고 있는 배경과 인물의 신체에서 완전히 떨어져나온 듯한 옷 색깔의 변화는 빠르게 작업을 하려는 욕구에서 비롯된 것으로 볼 수 있다.

1888년 여름에는 〈앉아 있는 일본 소녀〉(44쪽)와 〈우체부 조제프 룰랭의 초상화〉(47쪽)를 연달아 그렸다. 반 고흐의 설명에 따르면, 프로방스 출신으로 열두 살에서 열네 살 사이인 일본 소녀와 '소크라테스를 닮은' 조제프 룰랭은 둘 다 노란 집의 같은 의자에 앉았다고 한다. 소녀에게 의자가 너무 커서 버들가지로 엮은

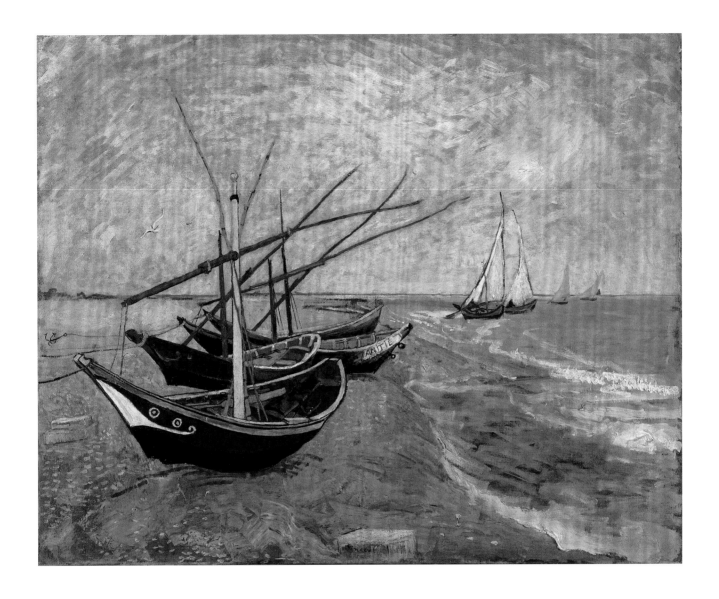

샹트마리 해안의 어선들
Fishing Boats on the Beach at Saintes-Maries
1888년, 캔버스에 유채, 65×81.5cm
암스테르담, 반 고흐 미술관
빈센트 반 고흐 재단

커다란 등받이가 소녀의 가녀림을 부각시킨다. 반대로, 등을 꼿꼿이 세운 우체부
는 다소 불편한 자세로 앉아 있어 비좁은 의자에서 빠져나올 것처럼 보인다. 소
녀의 치마와 우체부의 제복은 의복이라는 기능보다는 하나의 채색된 장식물의
기능을 한다. 반면 그들의 얼굴은 섬세하게 그려져 있다. 반 고흐는 수줍고 예민
한 시선을 지닌 소녀와 화난 듯 부어오른 얼굴을 한 우체부에게서 친숙한 이웃의
얼굴을 보았다. 이런 초상에서 우리는 작품 활동을 하던 초기 때부터 반 고흐를
매혹했던 주제를 발견하게 된다. 그것은 그의 주위에 사는 소박한 사람들의 초상
이었고, 반 고흐는 화가의 시선을 지니고 그들에게 다가서려고 모색하면서 연대
감을 표현한다.

그해 여름 내내 반 고흐는 수백 년 전부터 제기되어온 문제의 해답을 찾는 데
온 힘을 기울인다. 그것은 밤의 풍경을 그릴 때, 어둠을 표현하기 위해 어떤 색을
사용해야 하는가 하는 문제였다. 빛이 있어야 보게 되는 색으로 어떻게 그 반대

"언덕 꼭대기의 높은 곳에서 내려다보면,
포도밭과 수확기의 밀밭이 보이는
이 지방은 무한히 넓고 평평하다.
여기의 모든 것은 바다의 표면이 수평선에
닿아 있듯 무한으로 뻗어 있는데,
그 경계에는 자갈로 덮인 언덕들이 있다."
— 빈센트 반 고흐

몽마주르가 보이는 크로 평원의 추수
Harvest at La Crau, with Montmajour
in the Background
1888년, 캔버스에 유채, 73×92cm
암스테르담, 반 고흐 미술관
빈센트 반 고흐 재단

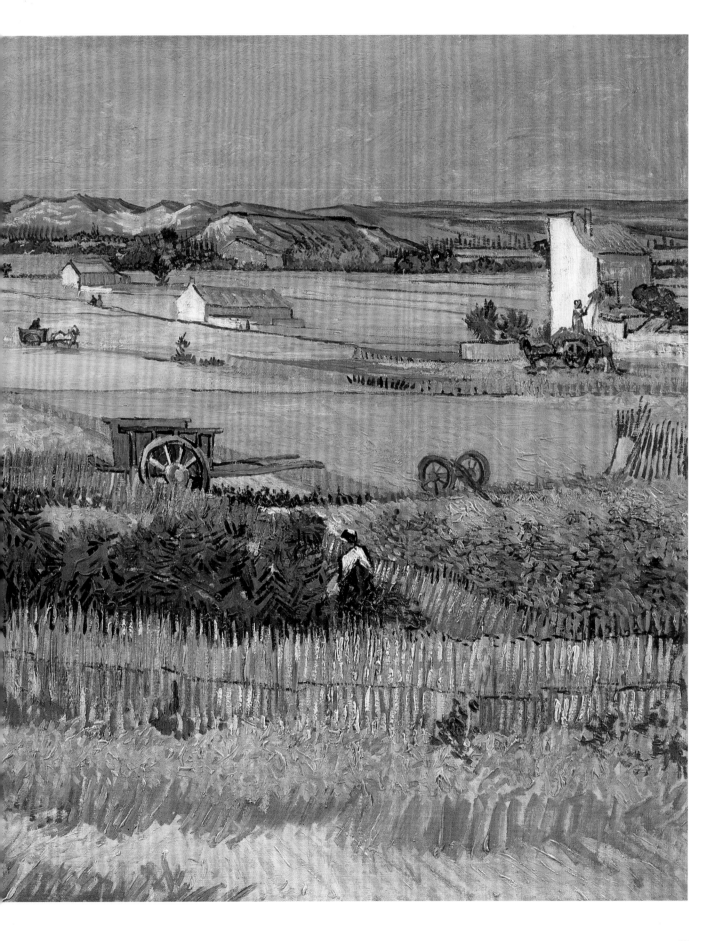

주아브 병사(반신상)
The Zouave (Half Length)
1888년, 수채, 31.5×23.6cm
뉴욕, 메트로폴리탄 미술관

"마침내 모델을 찾아냈다. 그는 알제리
출신의 보병으로 황소처럼 굵고 강한 목과
호랑이 눈을 가진 조그만 사내다.
나는 그의 초상을 하나 그렸고, 다시 두 번째
것에 착수했다. 제복은 에나멜 그릇 같은
푸른색이고, 거기 달린 줄과 가슴 위에 단
두 개의 별은 바랜 듯한 주황색이
감도는 붉은색이다.
칙칙한 느낌의 푸른색을 정확히
그려내는 일은 대단히 어렵다."
— 빈센트 반 고흐

43쪽
앉아 있는 주아브 병사
The Seated Zouave
1888년, 캔버스에 유채, 81×65cm
아르헨티나, 개인 소장

인 어둠을 표현할 수 있을까? 반 고흐는 밤에 바닷가를 산책하다가 이 문제에 다가설 핵심적인 체험을 했던 것 같다. 그는 동생 테오에게 "하늘은 밝지도 않고 음산하지도 않고, 그저 아름다웠을 뿐이다"라고 그 감동을 글로 썼다. 그는 어두워진 수평선 위로 흩어진 빛을 간직한 분위기를 그림으로 그려내기를 원했다.

인공 조명에서 작업하는 것에 익숙해지기 위해 반 고흐는 1888년 9월에 〈아를의 밤의 카페〉(48 - 49쪽)를 그렸다. 그는 그림을 더 잘 그리기 위해서, 며칠 동안 낮에 잠을 자고 밤에는 나른한 분위기의 카페에서 시간을 보냈다. 술에 취해 테이블 위에 엎드려 있는 사람들, 당구 치는 사람들, 구석에서 껴안고 있는 연인들의 이미지는 희망 없는 세상이라는 인상을 준다.

빈센트는 자신의 그림에 대해 다음과 같은 설명을 했다. "빨강과 초록으로 인간의 끔찍스러운 고통을 표현하려고 애썼다. 밤은 흐릿한 노란빛이 도는 핏빛 빨강이고, 그림의 가운데에는 초록의 당구대가 있고, 레몬빛 램프에서는 초록 반점이 있는 오렌지색 불빛이 퍼져 나온다. 빨강과 초록의 대조, 야행성의 사람들, 음울하게 비어 있는 공간, 파랑과 보라, 어디에나 싸움과 대립의 흔적이 있다." 이어 그는 "나는 카페가 사람을 타락시키고 악행을 저지르게 만드는 광기의 장소가 될 수 있다는 것을 표현해보려고 했다"고 덧붙이고 있다. 이것은 반 고흐의 그림에서 모티프 자체가 삶에 대한 비극적 견해를 드러내는 드문 예이다. 사실 인생의 마지막 2년 동안 반 고흐 자신도 '사람을 타락'시키는 이곳에 자주 드나들면서 지나치게 술을 마셨고 마지막 남은 돈까지 다 써버림으로써 몰락을 재촉하기도 했다. 그래서 밤의 풍경을 그린 이 그림은 풍경 자체보다는 절망과 고통에 연결된 고독감을 표현했다고 할 수 있다. 램프 주위에 나타나는 후광만이 밤에 그렸다는 사실을 말해준다. 그러나 〈아를의 밤의 카페〉는 밤의 느낌과 인상을 그리기 위해 거쳐가는 시기의 그림일 뿐이다.

얼마 후, 반 고흐는 아예 밖으로 나가서 〈아를 포럼 광장의 밤의 카페 테라스〉(51쪽)라는 그림을 그린다. 별이 빛나는 하늘 아래 환하게 불이 켜진 카페 테라스의 붉은빛이 감도는 노랑과 밤의 짙은 푸른색은 보색 대비를 이룬다. 그림 중앙의 어두운 부분은 카페 입구의 윗부분과 지붕의 평행한 선에 의해 강조되어, 카페의 불빛을 돋보이게 한다. 점점이 빛나는 하늘의 별들은 카페의 희미한 불빛만으로는 도달할 수 없는 것을 밝게 표현하면서 밤의 풍경을 사실적으로 보여준다.

야외에서 그림을 그리는 것은 19세기의 유산이지만, 인공 조명 아래에서 그림을 그리는 것은 이미 바로크 시대에 기분 전환을 즐기려는 화가들이 좋아하던 방식이다. 그런데 반 고흐는 자기만의 개성을 가지고 두 가지 방식의 결합을 시도했다. 그는 예리한 관찰을 통해 어둠의 요소를 파악할 것을 강조하면서 자신의 그림을 인상주의의 명료함과 구별해내려고 했다. 야외에서 그림을 그리면서 어스름한 대기의 변화에 감탄해 "밤은 낮보다 훨씬 생생하고 다양한 색을 가졌다"고 확언하기도 했다. 알아보기 힘든 사물의 외관은 정확하고 환상적인 묘사를 통해 모습을 드러낸다. 얼마 남지 않은 생애 동안 반 고흐는 특히 밤의 풍경을 연이

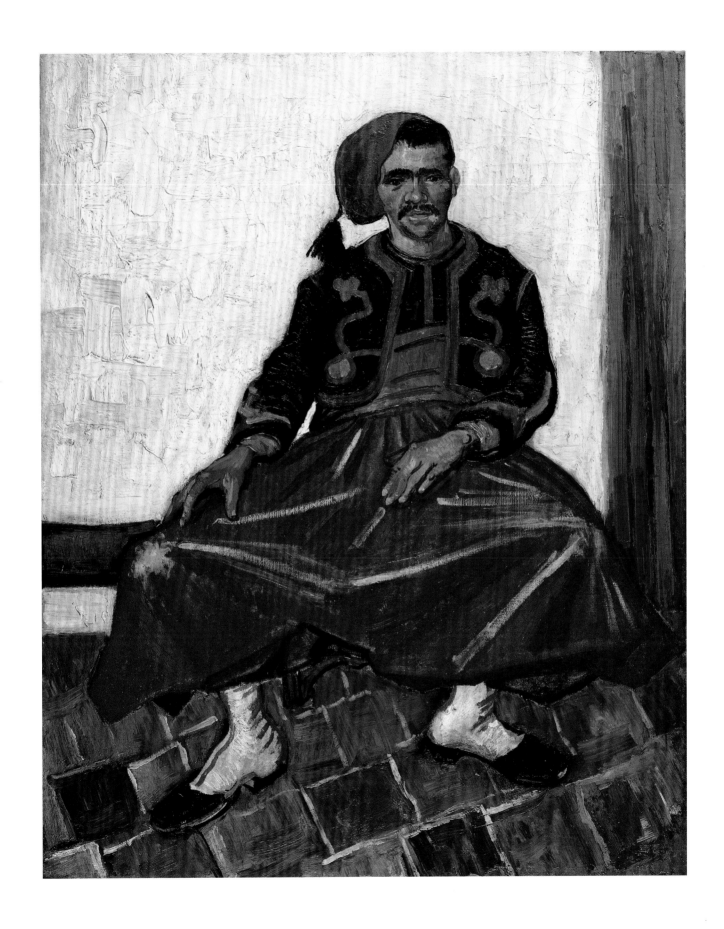

어 그렸는데, 그 정점에 있는 작품이 〈별이 빛나는 밤〉(72 - 73쪽)일 것이다.

1888년 9월에 그린 〈아를의 빈센트 집(노란 집)〉(53쪽)은 밤이 배경은 아니지만 색조는 〈별이 빛나는 밤〉과 똑같다. 5월에 집을 세내고 얼마 지나지 않아 반 고흐는 노란색으로 집을 칠한다. 노랑은 그에게 대단히 중요하고 상징적 의미를 지닌 색이다. 그에게는 가구를 살 돈이 없었기 때문에 꽤 오랫동안 집에는 빈 공간이 남아 있었다. 동생 테오가 300프랑을 대주어 몇 점의 가구를 사들이고 완전히 이사를 한 것은 9월 중순에 접어들 무렵이었다. 비로소 그는 자신의 집에 있는 것 같았으며 이런 충족감은 그에게 자유와 안정을 가져다주었다. 게다가 그가 오래 전부터 꿈꾸어왔던 화가들의 공동체를 만들 가능성도 갖게 되었다. 기쁨에 넘쳐서 그림에 나오는 모든 집을 노란색으로 칠했다. 마치 그 집들이 모두 자기가 살고 있는 집이라도 되는 것처럼! 한동안 노란 집은 반 고흐에게 소중한 모든 것의 상징이었고, 그의 행복을 확고하게 만들어주는 것이었다.

반 고흐는 19세기 말의 상징주의를 하나의 정신자세로 이해했고, 개인적으로든 예술적으로든 특히 고갱과의 접촉을 통해 그것을 체험했다. 상징주의 운동을 대표하는 에두아르 뒤자르댕은 1886년에 이 시기 젊은 예술가들 사이에 널리 유행하던 양식에 대해 글을 썼다. "회화와 문학의 고유한 수단을 가지고 사물에 감정을 부여하는 것이 바로 회화와 문학의 목표다. 표현해야 하는 것은 이미지가 아니라 바로 이런 특성이다. 사진처럼 단순 복제를 하는 모방을 피하면서 선택된 사물의 본질을 포착하기를 원하는 것이다."

1888년 8월에 그린 〈정물: 화병의 해바라기 열두 송이〉(32쪽) 같은 작품은 바로 정확히 이런 본질을 추구한 그림이다. 꽃은 아주 섬세하게 그려져 있지만, 덧칠해진 색, 어지럽게 날리는 꽃잎, 꽃부리를 비추는 빛과 밝은 파란색 배경으로 인해 그림은 단순한 꽃의 이미지를 넘어서 하나의 의미를 지닌다. 이 해바라기들은 화가의 상상력으로 인해 독창성을 띠게 되는 것이다. 반 고흐는 꽃과 자신을 동일시하면서 심오한 표현의 힘을 보여준다. 『찬도스 경의 편지』를 쓴 시인 호프만스탈은 상상력을 다음과 같이 정의한다. "물뿌리개, 밭에 두고 온 쇠스랑, 태양 아래 있는 개, 교회의 보기 흉한 뜰, 이 모든 것이 계시에 적합하다. 여느 때 같으면 무심하게 지나쳤을 이 모든 것이, 예상치 못했던 한순간에 숭고하고 감동적인 형상을 띠고 나타난다."

가장 진부해 보이는 세계 속에서 내적 성찰을 하려는 욕망을 지녔던 것은 반 고흐도 마찬가지였다. 그의 〈정물: 협죽도 화병과 책〉(54쪽)에서 볼 수 있는 식물의 황홀한 떨림은 사물 뒤에 있는 세상에 대한 의지적인 탐색을 보여준다. 그러나 뒤자르댕이나 호프만스탈이 강조했던 상징주의 예술은, 예술적 천재와 예술가를 현실에서 멀어지게 하는 모든 종류의 환상이 가진 우월성을 의식하고 있는 예이기도 하다. 반면 반 고흐의 상상력은 진정으로 내면에서 생겨난 것이다. 하지만 그의 과도한 감정과 격렬한 의지는 그의 정신병을 예고하고 있다. 상징주의자들이 높게 평가했던 이국주의나 의미의 난해함에 비교해 볼 때, 그의 그림은

앉아 있는 일본 소녀
La Mousmé, Sitting
1888년, 연필과 펜, 32.5×24.5cm
모스크바, 푸슈킨 미술관

"아직까지는 결코 존재한 일이 없지만, 미래의 화가는 색채주의자일 것이다. 마네가 그것을 예고하긴 했지만, 인상파 화가들이 마네보다 훨씬 더 색채를 밀도 있게 사용한다는 것은 너도 잘 알고 있겠지. 미래의 화가가 될 사람이 나처럼 의치를 하고 주아브의 사창가를 드나들며 카페에서 시간을 보낼 것이라고는 상상이 안 되는구나."
— 빈센트 반 고흐

44쪽
앉아 있는 일본 소녀
La Mousmé, Sitting
1888년, 캔버스에 유채, 74×60cm
워싱턴 국립미술관

우체부 조제프 룰랭의 초상화
Portrait of the Postman Joseph Roulin
1888년, 펜과 잉크, 31.8×24.3cm
로스앤젤레스, 게티 센터

보다 현실적인 느낌을 주며 이해도 쉽다. 그런 면에서 반 고흐는 순수한 탐미주의자는 아니었다.

상징주의 미술은 윤곽선을 가지고 그림을 구성하는 요소들을 부각시킨다. 이런 방식은 각 오브제의 고유한 특성을 표현해서 예술가의 상상력을 끓어오르게 하고 사물과 거리를 유지하게 하는데, 사물의 상징을 만들어내면서 단순한 상징을 넘어서는 하나의 양식을 구축하는 데 반드시 필요한 것이다. 뒤자르댕은 이런 회화 양식을 '클루아조니슴'이라고 불렀는데, 그것은 중세의 세공술과 더불어 당시 유행하던 일본 판화의 영향을 받은 것이다.

1888년 11월에 그린 〈아를의 여인: 책과 함께 있는 마담 지누〉(55쪽)는 아를 역에 있는 카페의 주인이기도 했던 마담 지누의 초상이다. 이 그림은 의자의 등받이, 테이블의 면, 인물의 둘레를 윤곽선으로 강조한 클루아조니슴의 전형적인 예이다. 반 고흐는 이 그림의 내부를 대조적인 색으로 채워 넣었다. 묘사는 대단히 단조롭고, 채색된 선으로 그려진 세부 묘사만이 활기를 띠고 있다. 반 고흐는 자신의 클루아조니슴 기법에 대해 다음과 같이 설명을 한다. "윤곽선은 그것이 보이든 보이지 않든 언제나 느껴지는 것인데, 이 기법은 윤곽선이 둘러진 그림의 표면을 단순화된 색으로 메우는 것이다."

클루아조니슴은 고갱이 주도하던 퐁타방파의 특징이기도 하다. 고갱은 거의 독단적이라고 할 만큼 현실의 모방을 거부한 채 사물의 표면에 윤곽선을 그렸다. 반 고흐는 그와 달리 보다 유연한 방식으로 전체를 보았다. 필요에 따라 다양한 색의 변화를 준 윤곽선을 드러내기도 하고 감추기도 했는데, 그 필요를 정하는 것은 이론적 개념이 아니라 그림 전체에서 드러나는 효과였다. 바로 이 지점이 반 고흐와 고갱이 충돌하는 부분으로, 고갱은 반 고흐가 엄밀한 정확성을 가지고 작업하지 않는다고 비난했다.

1888년 10월에 그린 〈트랭크타유 다리〉(58쪽)를 보면 반 고흐는 거의 아무런 색도 사용하지 않고 있다. 그 결과 그림 왼쪽의 복잡한 선과 오른쪽의 차분하고 커다란 면적의 대조가 선명하게 드러난다. 이것은 론강 위에 있는 다리인데 강은 그리고 있지 않다. 그림의 단조로운 색은 네덜란드 시절을, 모티프는 파리 시절을 떠올리게 한다. 그러나 공간을 극도로 왜곡한 점과 원근법이 무시된 관점은 생애 마지막 몇 년의 창작 활동과 연결된다. 그림의 전경에 있는 계단은 지하 통로가 설치된 틈새로 사라지면서 언제라도 끊어져버릴 것처럼 약해 보이는 강철 구조물과 대조를 이룬다. 이 평온 상태, 언제라도 깨지기 쉬운 균형을 '표현성'이라고도 할 수 있다. 반 고흐를 최초의 '표현주의자'라고 할 수 있을까? 공간을 다루는 그의 방식을 보면 그렇다고 할 수 있다.

반 고흐가 색을 다루는 방식을 보아도 같은 결론에 이르게 되는데, 색은 본질적으로 표현에 대한 그의 의지를 나타낸다. 각각 1888년 6월과 11월에 그린 두 종류의 〈씨 뿌리는 사람〉(56, 57쪽)은 강렬하고 과감한 색채와, 당시로선 균형을 잃었다고 볼 만큼 격렬한 붓자국을 드러낸다. 두껍게 덧칠한 '거대한 레몬색 원반' 같

47쪽

우체부 조제프 룰랭의 초상화
Portrait of the Postman Joseph Roulin
1888년, 캔버스에 유채, 81.2×65.3cm
보스턴 미술관

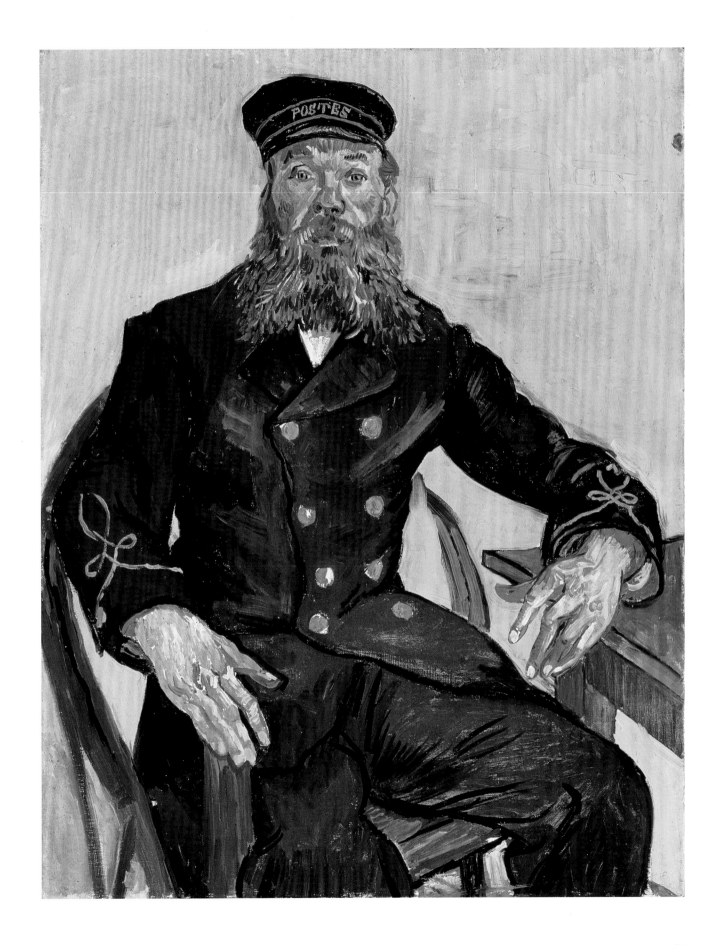

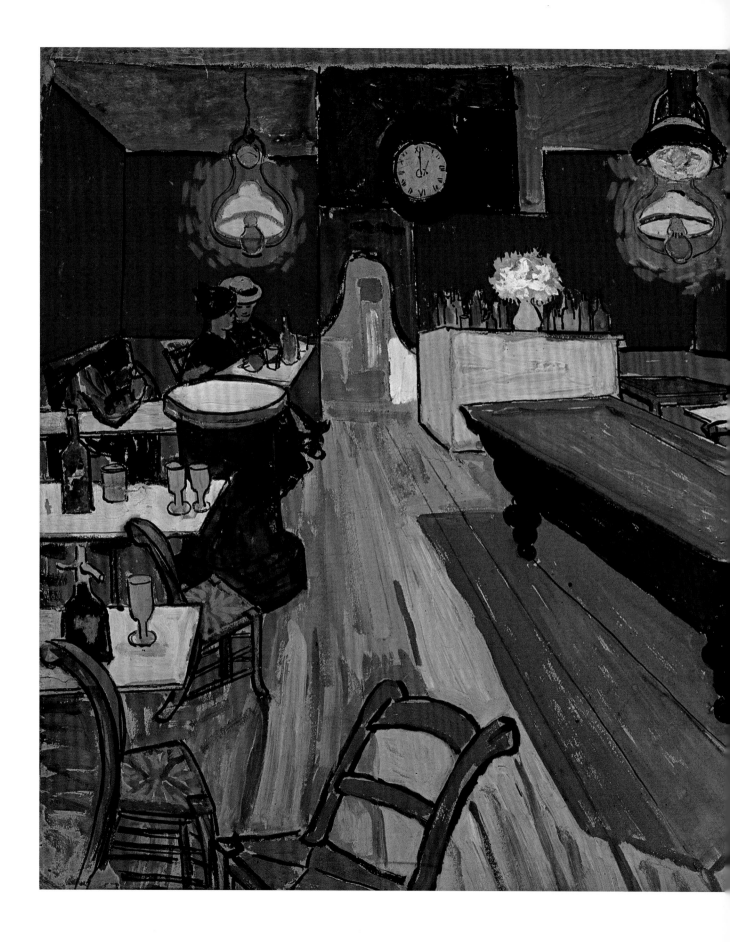

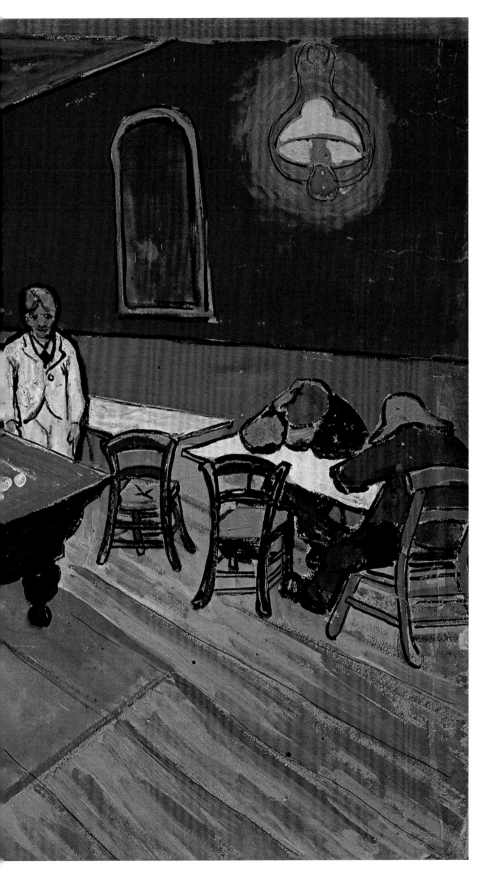

"밤샘을 하는 카페의 테이블에서,
나는 카페가 사람을 타락시키고 악행을
저지르게 할 수 있는 광기의 장소라는 생각을
표현하기 위해 애썼다. 밝은 분홍과 선홍색,
그리고 어두운 빨강이 대조되고,
루이 15세 시대에 유행했고 베로네세의
그림에서도 볼 수 있는 부드러운 초록은 진한
황록색과 청록색에 대조된다.
여기의 모든 것이 마치 지옥의 불처럼
창백한 유황색의 분위기를 띤다.
나는 카페의 어두운 힘을 그리고 싶었다."
— 빈센트 반 고흐

아를의 밤의 카페
The Night Café in Arles
1888년, 수채, 44.4 × 63.2cm
베른, 한로저 컬렉션

아를 포럼 광장의 밤의 카페 테라스
The Café Terrace on the Place du Forum,
Arles, at Night
1888년, 갈대 펜, 62×47cm
댈러스 미술관

"저녁마다 밖에서 카페를 본다. 사람들은
테라스에 앉아 무언가를 마시고 있다.
커다랗고 노란 등이 테라스와 건물 앞면과
인도를 밝게 비추고, 보랏빛으로 물든 거리를
비춘다. 별이 빛나는 푸른 하늘 아래 뻗어 있는
도로를 향해 나 있는 집들은 어두운
파랑이거나 보라색이다. 집 앞에는 초록의
나무가 한 그루 서 있다. 거기에는 오직
아름다운 파랑과 보라, 초록만이 있을 뿐,
검은색을 쓰지 않은 밤 풍경이 있다.
이런 분위기 속에서 불이 켜진 카페는
창백한 유황색과 싱싱한 레몬빛을 띤다."
— 빈센트 반 고흐

51쪽
아를 포럼 광장의 밤의 카페 테라스
The Café Terrace on the Place du Forum,
Arles, at Night
1888년, 캔버스에 유채, 81×65.5cm
오테를로, 크뢸러 뮐러 미술관

은 태양이 그림 후면의 진노란색 하늘에 잠겨 있는 것을 보여준다. 전경에는 흐릿한 보랏빛이 도는 파란색 대지가 있는데 이것은 실제의 색과는 정반대이다. 노랑이 아닌 파란 밀밭, 파랑이 아닌 노란 하늘, 여기에서 유일하게 고려하는 것은 색의 대비로 얻어지는 효과이다.

그러나 그림은 조금도 추상적이지 않다. 두 그림에서 화가의 표현 수단으로 쓰이는 색채보다 더 중요한 건 구체적인 현실이다. 바로 그 점에 반 고흐의 진정한 '표현성'이 있다. 반 고흐는 색채와 구도를 통해 나날의 삶에서 추려낸 것을 보여주고 그에 대한 자신의 해석을 드러낸다. 현실의 외관과 대조를 이루는 그의 해석은 그림에 역동성을 부여하며 강한 표현 의지를 보여준다. 순수하게 주관적이며 예술로 승화된 새로운 현실이 실제의 현실을 대체하는 것이다.

러스킨은 장인 계급을 변호하는 글에서 "사람이 자신이 하는 일에 온 힘과 마음을 기울이기만 한다면, 그가 비록 빈약한 기술을 가진 장인이라고 해도 큰 문제가 되지 않는다. 그의 작품이 무한한 가치를 지니고 존속할 것이기 때문이다"라고 말했다. 반 고흐 역시 화폭 위에서 손을 움직여 그림을 그릴 때만 작품 전체의 의미를 찾을 수 있다고 생각했다. 그는 완벽한 기법을 따르려 하기보다, 러스킨이 강조했던 것처럼 개인의 표현을 변형시켜 드러낼 줄 알았던 최초의 화가이다. 그는 스스로를 이론가나 의식적인 해설자로 여기지 않았고, 붓과 그림을 가지고 나날의 삶에서 얻어진 것을 그려내는 재능을 가진 사람이라고 생각했다. 러스킨과 반 고흐는 각기 이론과 실천의 양면에서 대단히 도덕적이고 진지한 견해를 가진 사람들로, 창조성을 지닌 개인의 존엄을 변호하고자 했다. 그런데 예술적 행위의 자유로움이 요구되는 표현은 의미를 전달하기가 어려웠고, 그것을 이해하지 못하는 대중의 냉담함을 뚫고 길을 내야 했다.

반 고흐가 일생 동안 부닥쳤던 주위의 냉담함은 아를에서도 마찬가지였고, 그에게 긍정적인 자극을 주던 것들은 점점 사라져갔다. 풍경이나 초상처럼 마음을 들뜨게 했던 주제들도 이미 오래전에 바닥났다. 게다가 시골에서는 파리에서처럼 다른 예술가들을 만날 수도 없었다. 주변의 현실이 그의 작품 활동에 결정적인 자극이 되어 왔는데 그런 외부의 시험과 도전이 점점 사라졌다. 그 결과 반 고흐는 예술이 그에게 남겨준 유토피아에 대한 생각에 집착하게 되었다. 자유롭고 자족적인 화가들의 공동체는 그의 오랜 꿈이었다. 이런 공동체는 오래전 고갱이 실현한 것이기도 했다. 반 고흐는 고갱과 함께 '남프랑스의 아틀리에'를 만들기를 희망했다. 그는 베르나르와 쇠라, 그리고 시냐크와 협력해서 작품을 만들어갈 기관을 세우려 했다. 이것은 아를에서 주고받은 편지들에서 나타난 유일하고도 주된 관심이었다. 반 고흐가 그해 여름부터 그린 모든 그림에 이런 기대감이 담겨 있다. 함께 살면서 공동의 화실인 노란 집을 꾸미고 예술에 대한 풍요로운 토론을 나누게 되리라는 기대감이다. 고갱은 실제로 왔다. 이렇게 해서 반 고흐의 우울증 때문에 생겨난 것으로 알려진 '아를의 비극'이 시작된다. 고갱과 함께 하는 생활은 기이하고 우스꽝스러웠다. 그 시작은 이렇다.

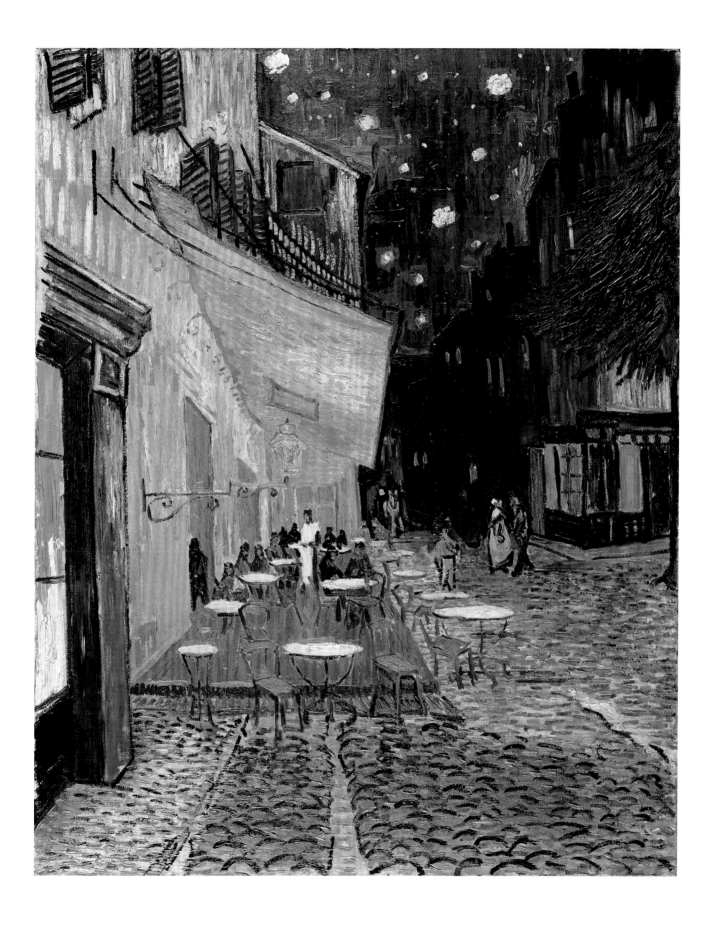

반 고흐가 파리를 떠난 것과 거의 동시에 고갱도 파리를 떠났다. 그러나 고갱은 남프랑스가 아닌 브르타뉴로 갔는데, 그의 생각에는 그곳이 더 원시적이고 돈이 덜 들었으며 풍경도 한결 장엄했던 것이다. 고갱은 계속 빚을 지는 생활을 했고, 이따금 친구들이 찾아오는 가운데 퐁타방이라는 마을에 살았다. 고갱은 자신을 제대로 평가받지 못한 천재라 생각했고, 반 고흐와 마찬가지로 화가 공동체를 만들고 싶어했다. 하지만 그가 생각했던 화가들의 모임에는 베르나르와 앙크탱은 포함되어 있었지만 반 고흐는 없었다. 고갱의 더 원대한 목표는 프랑스 식민지였던 마르티니크로 떠나서 열대의 풍경 속에서 행복을 찾는 것이었다. 하지만 그에게는 그럴 돈이 없었다.

고갱은 테오 반 고흐의 갤러리에서 전시를 했고, 빚이 늘어나면서 점점 더 테오의 경제적 도움에 의존했다. 테오에 대한 경제적 의존은 아를에 있는 빈센트도 마찬가지였다. 빈센트는 고갱이 가난한 처지에 있다는 것을 알고, 그가 아를로 오도록 설득해달라고 동생 테오에게 요청했다. 반 고흐의 마음속에선 이미 고갱과 함께하는 생활이 시작되었지만, 고갱은 여전히 그를 기이한 사람이라 여기고 화가로서 재능이 부족하다고 의심하면서 아를로 오기를 망설였다. 게다가 고갱은 테오도 불신했다. 1888년 10월 베르나르에게 보낸 편지에서 고갱은 테오가 이 일에 관여하는 진짜 이유는 상업적 술책일 것이라며 다음과 같이 쓰고 있다. "테오가 아무리 나를 좋아한다고 해도, 단지 나에 대한 호의로 남프랑스에서 사는 데 필요한 돈을 대주리라고 생각하진 않네. 네덜란드인다운 냉정함으로 상황을 검토하고, 독점적인 방식으로 이 상황을 최대한 이용하려는 의도인 거야."

고갱의 이런 거부감은 반 고흐의 화를 돋우었다. 그는 자신의 초라한 집이 고갱을 만족시킬 만큼 매력적이지 못하기 때문이라고 생각하여, 자신은 가장 작은 방에 허름한 침대로 만족하면서, 고갱을 위해서 비싸고 안락한 가구를 사들였다.

아를의 빈센트 집(노란 집)
**Vincent's House in Arles
(The Yellow House)**
1888년, 펜과 잉크, 13×20.5cm
개인 소장

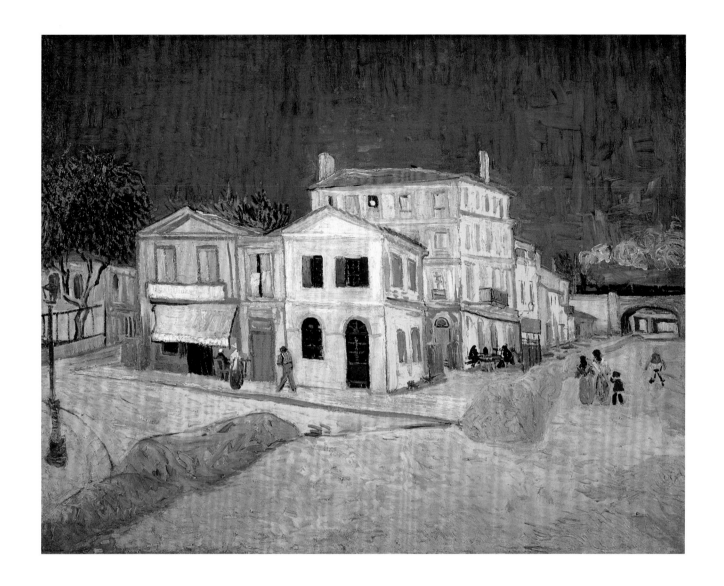

이 시기에 반 고흐의 그림은 고갱의 도착을 기대하는 흔적들을 담고 있는데, 특히 노란 집을 장식하기 위해 그린 '해바라기'(32쪽) 연작이 그렇다. 이 당시 반 고흐의 그림이 지니는 장식적 효과는 이 그림들이 미술 작품이 아닌 장식품으로 그려진 것이라는 단순한 사실에서 기인한다. 그 그림들은 고갱과 협력하기 위한 출발점이 되면서, 반 고흐의 예술적 재능을 증명해준다. 고갱을 대단한 화가라 평가했던 반 고흐는 5월 말경부터 흥분 상태에서 작업을 해나간다. 이 시기에 그는 "고갱이 하는 모든 일에는 부드럽고 아늑하고 감동적인 면이 있다. 사람들은 그를 이해하지 못하고, 모든 진정한 시인들이 그렇듯이 그도 작품이 팔리지 않아 고통받는다"라고 썼다.

고갱을 기리기 위해 반 고흐는 아를의 공원을 그린 그림에 〈파란 전나무와 연인이 있는 공원: 시인의 정원 III〉(60쪽)이라는 제목을 붙인다. 그리고 이 그림을 손님으로 올 고갱의 방 한가운데에 걸어두었다. 그러나 고갱은 여전히 모습을 드러내지 않은 채 번번이 도착 날짜를 연기했고, 편지에서는 이런 머뭇거림에 대해

아를의 빈센트 집(노란 집)
**Vincent's House in Arles
(The Yellow House)**
1888년, 캔버스에 유채, 72×91.5cm
암스테르담, 반 고흐 미술관

"바람 한 점 없이 뜨거운 여름이다.
내겐 딱 좋은 날씨다. 노랑이라고밖에는 달리
표현할 수 없는 태양과 햇빛. 창백한 유황색,
부드럽고 눈부신 황금빛.
아! 얼마나 아름다운 노랑인가."
— 빈센트 반 고흐

"당신이 아를 여인의 초상화를 맘에 들어 해서 정말 기뻤습니다. 내가 그려놓은 드로잉에 충실하려고 대단한 노력을 기울였지만, 색을 칠할 때에는 드로잉의 단순한 특성과 스타일을 유지하려고 조심하면서도 자유롭게 해석을 했습니다. 이것이 바로 내가 아를 여인을 요약한 것이지요. 아를 여인들에 관한 그런 초상화는 드문 것이므로, 이것을 우리가 여러 달 동안 함께 일한 결과로, 즉 우리의 공동작품으로 여겨주기 바랍니다. 나는 이 작품 때문에 한 달이나 앓아야 했지만, 이 그림이야말로 당신과 나, 그리고 우리처럼 그림에 사로잡혀 있는 소수의 사람들이 그리고 싶어했던 것이라는 사실을 당신도 알게 될 것입니다."

— 빈센트 반 고흐, 폴 고갱에게 보내는 편지

변명이라도 하듯 경제적 어려움을 털어놓았다. 마침내 테오가 고갱의 모든 빚을 갚아주자, 10월 23일 아침에 아를에 도착했다.

이제 파국에 이르게 된다. 빈센트는 마침내 자신의 꿈이 실현되었다고 믿었다. 그는 고갱을 스승처럼 생각하면서 자신이 배워온 것들을 보여주고 싶어하는 학생처럼 굴었다. 그들은 함께 수많은 주제들을 연구했고, 서로의 작품을 비교하고 예술에 대해 토론했다. 신중한 책략가이자 합리주의자였던 고갱과 비교할 때, 반 고흐는 충동적이고 참을성이 없었으며 자기 환상에 갇혀 있었다. 그해 12월에 고갱은 불만에 사로잡혀 말했다. "반 고흐는 낭만주의자이지만 나는 원시적인 것이 더 좋다. 그는 우연을 기대하며 색을 덧칠하지만, 나는 무질서한 작업을 혐오한다." 반 고흐는 그림의 표면에 윤곽선을 두르고, 자연을 모방하지 않으려는 노력을 하면서 잠시 고갱의 이론을 따르는 것처럼 보였다. 전에 파리에서 했던 것처럼 다른 작품들을 열심히 베껴 그렸고, '머리로 만들어낸 그림'인 추상에 빠져들었다. 하지만 곧 그는 자신의 재능에 대해 지나치게 확신을 갖게 되었다. "그 당시에 추상은 나를 유혹했다. 그러나 그것은 저주받은 천국이었고 이내 벽에 부딪치게 되었다." 이것은 빈센트가 테오에게 자신을 정당화하려고 쓴 글이었다. 고갱의 방법이 그대로 반 고흐의 것이 될 수는 없었다.

그들의 협력 관계는 오래 지속되지 않았다. 고갱은 자신이 반 고흐 형제의 음모에 희생되었다고 느꼈고, 심지어 자신의 예술적 재능이 무시당한다고 생각했다. 진심으로 고갱을 따르고 배우려 했던 반 고흐 역시 실망했다. 처음에는 예술과 관련된 갈등이 생겼지만, 곧 서로의 자존심에 상처를 입히고 서로를 불신하게

정물: 협죽도 화병과 책
Still Life: Vase with Oleanders and Books
1888년, 캔버스에 유채, 60.3×73.6cm
뉴욕, 메트로폴리탄 미술관

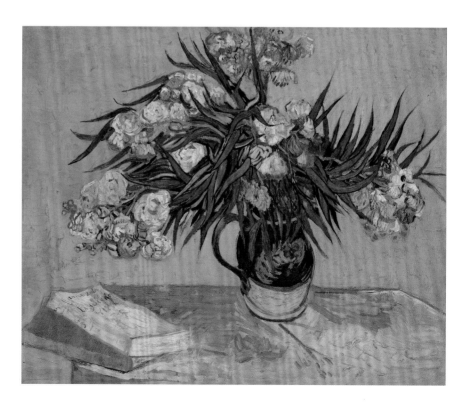

55쪽
아를의 여인: 책과 함께 있는 마담 지누
L'Arlésienne: Madame Ginoux with Books
1888년, 캔버스에 유채, 91.4×73.7cm
뉴욕, 메트로폴리탄 미술관

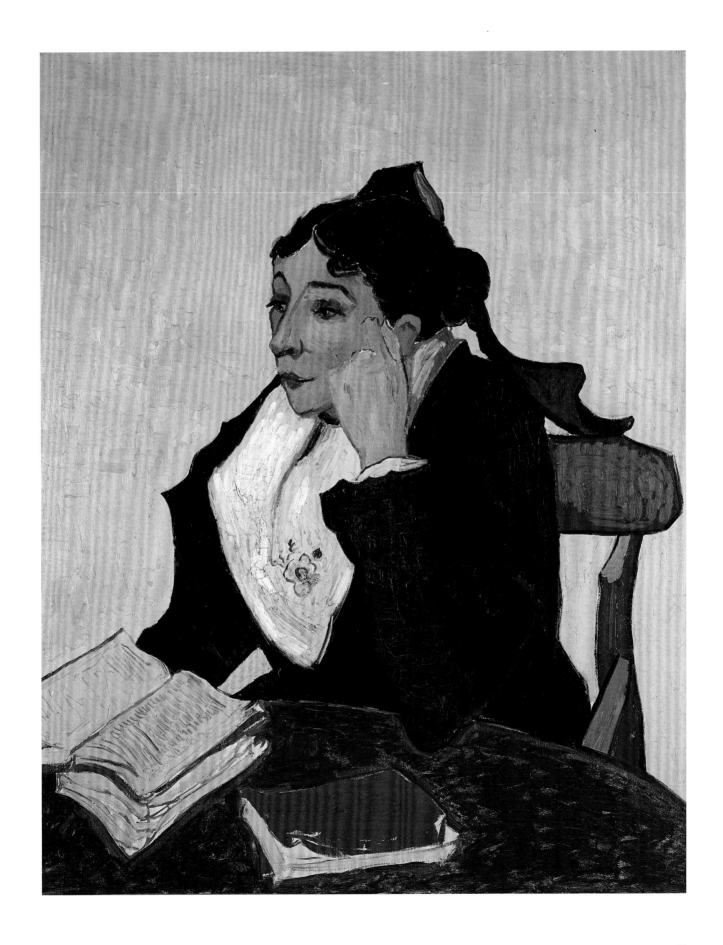

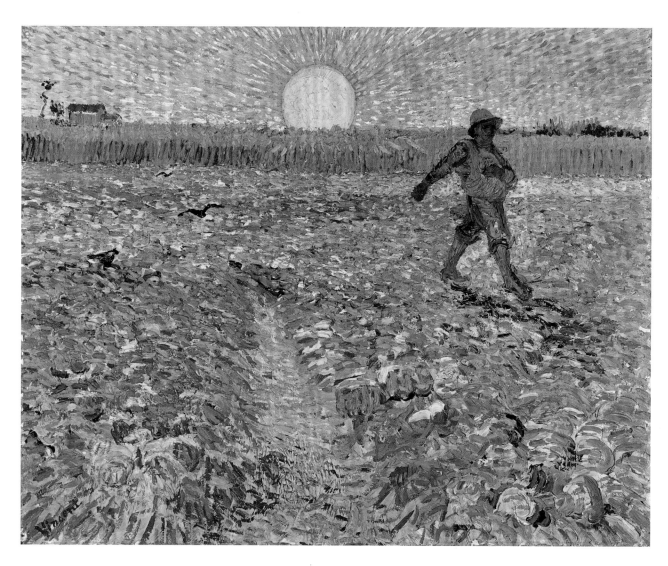

씨 뿌리는 사람
The Sower
1888년, 캔버스에 유채, 64×80.5cm
오테를로, 크뢸러 뮐러 미술관

되었다. 마침내 고갱이 테오에게 불평을 털어놓았다. "우리는 성격이 너무 달라서 내가 떠나야만 한다."

반 고흐는 그의 꿈, 화가들의 공동체를 이루고 살겠다던 꿈이 고갱과 잠시 지내는 사이에 사라진 것을 느꼈다. 반 고흐가 그해 12월에 그린 고갱의 의자와 그 자신의 의자(59쪽)에는 그런 고독감이 잘 나타나 있다. 예전에는 둘이 앉아 함께 이야기하던 의자였는데 이제는 모두 비어 있다. 그것은 부재의 은유이다. 나무로 된 반 고흐의 의자가 좀 더 소박한데, 위에는 그의 물건인 것 같은 파이프와 담배쌈지가 놓여 있다. 반면에 고갱의 의자는 더 세련되고 팔걸이가 달려 있다. 그의

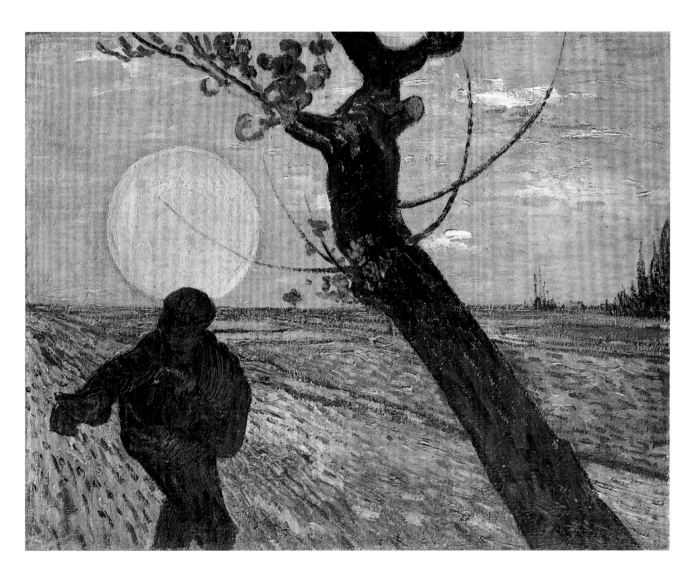

열정과 지식을 보여주듯 촛불과 책이 놓여 있다. 반 고흐가 자신의 의자에 칠한 노랑과 보라는 이미 〈아를의 빈센트 집(노란 집)〉(53쪽)을 그릴 때도 썼던 색으로, 밝은 대낮과 희망을 상징한다. 반대로 빨강과 초록을 칠한 고갱의 의자는 밤의 카페와 어둠, 잃어버린 희망을 떠오르게 한다. 낮과 밤이라는 이 두 예술가들의 대조는 그들 미래의 대안이기도 했다. 그림은 고갱이 반 고흐의 밤을 밝혀주었다는 사실을 의미하는 것처럼 보인다.

　　고갱은 편지에서 다음과 같이 회상했다. "내가 아를을 떠나려고 할 무렵 반 고흐의 태도는 너무 이상해서 숨이 막힐 지경이었다. 반 고흐가 '그러니까 당신

"이 사람은 미쳐버리거나 혹은
우리를 훨씬 앞질러 갈 것이다."
— 카미유 피사로

씨 뿌리는 사람
The Sower
1888년, 삼베와 캔버스에 유채, 73.5×93cm
취리히, 뷔를레 재단

"트랭크타유 다리와 계단은 어느 흐린 날 아침에 그린 것이다. 석조와 아스팔트와 자갈길, 모든 것이 회색이었다. 흐릿한 푸른 하늘 아래 색색의 옷을 입은 사람들이 지나갔고, 구석에는 노랗게 시든 잎을 단 작은 나무가 하나 있었다."

— 빈센트 반 고흐

트랭크타유 다리
The Trinquetaille Bridge
1888년, 캔버스에 유채, 73.5×92.5cm
개인 소장

은 곧 가겠다는 거지요?' 하고 묻길래 그렇다고 했더니, '살인자가 도망쳤다'라고 쓰인 신문 한쪽을 찢어와 내게 내밀었다." 그들 사이에 있던 희망과 신뢰를 저버렸기에 반 고흐에게 고갱은 살인자나 마찬가지였다. 사실 그는 미쳐가고 있었다. 밤이면 종종 잠에서 깨어 고갱이 있는지를 보려고 슬며시 고갱의 침실로 들어가고는 했다. 고갱이 아를을 떠나지 못했던 것은 반 고흐의 병 때문이었다. "우리 사이에 불화가 있긴 했지만 아프고 고통 받으면서 나를 필요로 하는 착한 사내를 떠날 수는 없었다."

그러나 12월 23일 저녁에 위협적인 상황이 들이닥쳤다. 고갱이 밤 산책을 나섰는데, 늘 그렇듯이 의심 많은 반 고흐가 그를 뒤따랐다. 익숙한 발걸음 소리가 점점 가까와져서 고갱이 돌아보니 반 고흐가 일그러진 얼굴로 면도칼을 들고 있었다. 고갱이 다가가 거듭 설득을 하자 그는 집으로 돌아갔다. 몹시 불안해진 고갱은 여관에서 밤을 지내고 아침에 노란 집으로 돌아왔는데, 이미 아를 전체가

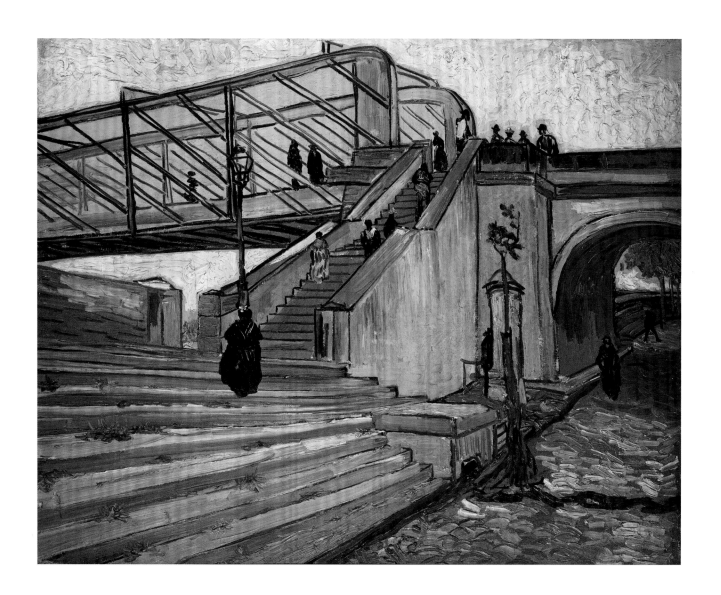

58

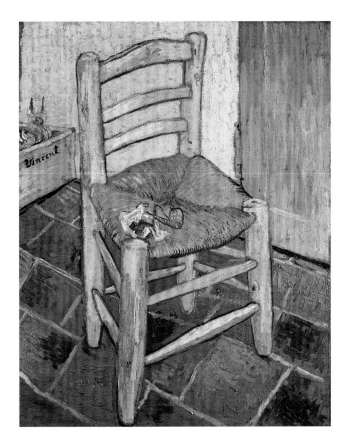

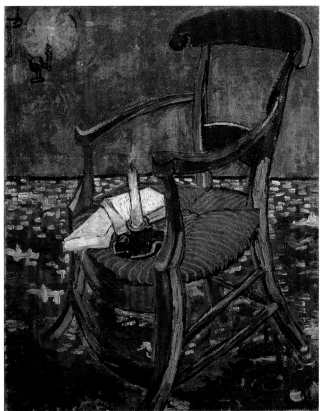

충격에 떨고 있는 것을 알았다. 환상에 짓눌리고 억제할 수 없는 고통에 사로잡힌 반 고흐가, 고갱이 전날 밤 보았던 바로 그 면도칼로 자신의 귀를 잘랐던 것이다. 반 고흐는 겨우 피가 흐르는 것을 멈추게 한 다음 잘린 귀를 손수건에 싸서 사창가의 한 창녀에게 줬다. 그리고는 아무 일도 없었다는 듯 집으로 돌아와 잠을 잤다. 경찰이 신고를 받고 와서 그를 찾아내 병원에 데려갔다.

이런 중에 고갱은 은밀히 떠났다. 나중에 고갱은 자서전에서 반 고흐가 칼로 자신을 협박했다고 변명하며 양심의 가책을 달랬다. 하지만 12월 23일 사건 직후 베르나르에게 보낸 고갱의 편지에는 그런 언급이 조금도 없었다. 그날 밤 반 고흐는 자신의 원망을 드러내려고 했을 뿐, 고갱을 해칠 의도는 전혀 없었다. 어쨌든 고갱에게는 이 사건이, 바라던 대로 아를을 떠나는 빌미가 되었으므로 나쁠 것이 없었다. 하지만 반 고흐를 한 번도 만나지 않고 떠난 것이나, 이 모든 상황을 벗어나려고 취한 태도로 인해 고갱은 결코 좋은 평가를 받지 못하고 있다.

이제는 결말이다. 빈센트는 병원에서 2주일을 보냈다. 그는 〈귀에 붕대를 감은 자화상〉(61쪽)을 통해 이 사건의 결말을 보여준다. 머리의 오른쪽을 덮고 있는 커다란 붕대가 굳은 표정을 한 화가의 슬픔과 근엄함을 두드러지게 한다. 화가는 적대적인 세상에 맞서 자신을 보호해줄 무언가를 찾으면서 거칠고 커다란 붕대 속에 웅크리고 있는 것이다. 반 고흐의 왼쪽에 있는 일본 판화의 경쾌한 채색은

왼쪽
파이프가 놓인 빈센트의 의자
Vincent's Chair with His Pipe
1888년, 캔버스에 유채, 93×73.5cm
런던, 내셔널 갤러리

오른쪽
폴 고갱의 의자
Paul Gauguin's Armchair
1888년, 캔버스에 유채, 90.5×72.5cm
암스테르담, 반 고흐 미술관
빈센트 반 고흐 재단

"신이 없었다면 나는 인생도 그림도 아주 잘 꾸려갔을 것이다. 그러나 나처럼 고통 받는 존재는, 나를 뛰어넘는 위대한 무엇이 없다면 살아남기 힘들 것이다. 그것은 내게 인생 전체라고 할 수 있는, 창조적인 힘이다…… 영원의 흔적을 지닌 사람들을 그리고 싶다. 전에는 후광을 영원의 상징으로 그렸지만, 이제는 빛과 색채의 떨림으로 영원을 그려낸다…… 사랑하는 남녀를 표현하기 위해서는 서로 다른 두 개의 색을 대조하거나 섞고, 비슷한 색조들의 미묘한 차이를 이용한다. 정신적인 것은 이마 위에 밝은 빛으로 표현을 하고, 희망은 별로 그려 보인다. 인간의 정열은 환한 빛을 뿜으며 지는 해를 통해 표현한다."

— 빈센트 반 고흐

상처를 감고 있는 붕대의 흰색과 강렬한 대조를 이룬다. 일본 판화는 탕기 영감의 초상을 연상시키지만, 그는 더 이상 그때처럼 자유롭고 정상적인 작품 활동을 할 수 없었다. 고갱과 같이 보낸 시간은 반 고흐에게 자신의 한계를 깨닫게 만든 드문 체험이었다.

반 고흐는 더 이상 과거의 그가 아니었다. 예전에는 자신의 고독을, 오랜 꿈인 화가들의 공동체를 실현하기 위해 치러야 하는 대가로 여길 수 있었다. 1889년 2월에 테오에게 보낸 편지에서 그는 체념한 목소리로 말한다. "내게 이런 일이 생긴 이상 다른 화가들에게 와서 함께 지내자고 말할 수 없다. 나처럼, 그 사람들도 그럴 마음을 잃어버렸을 것이다." 그리고 생애의 마지막 1년을 고립된 채 보내는데, 그것은 자발적인 선택이기도 했지만 어느 정도는 강요된 결과라고 볼 수 있다.

병원에서 나온 지 한 달 후에 반 고흐는 다시 입원해야 했다. 누군가 자신을 독살하려 한다는 피해망상 증세가 나타났기 때문이다. 아를 주민들의 서명과 탄원으로 반 고흐는 병원에 수용되었다. 그는 사람들의 인정을 받으려고 애썼지만 언제나 사람들의 반감을 샀다. 네덜란드를 떠나와야 했던 것이나 파리에서 잘 지내지 못했던 것도 그가 사람들에게 반감을 불러일으켰기 때문인데, 이제는 어떤 개인적인 접촉도 허용되지 않을 정도였다. 한 명의 의사와 사제의 감독 아래 반 고흐는 그해 5월까지 환자이자 수용자 노릇을 하며 아를의 병원에서 지냈다. 게다가 동생이 곧 결혼한다는 소식을 듣고서 자신에게 유일하게 남은 친밀한 존재까지 잃게 될까봐 두려워했다.

파란 전나무와 연인이 있는 공원:
시인의 정원Ⅲ
Public Garden with Couple and Blue Fir Tree: The Poet's Garden III
1888년, 캔버스에 유채, 73×92cm
개인 소장

61쪽
귀에 붕대를 감은 자화상
Self-Portrait with Bandaged Ear
1889년, 캔버스에 유채, 60×49cm
런던, 코톨드 미술관

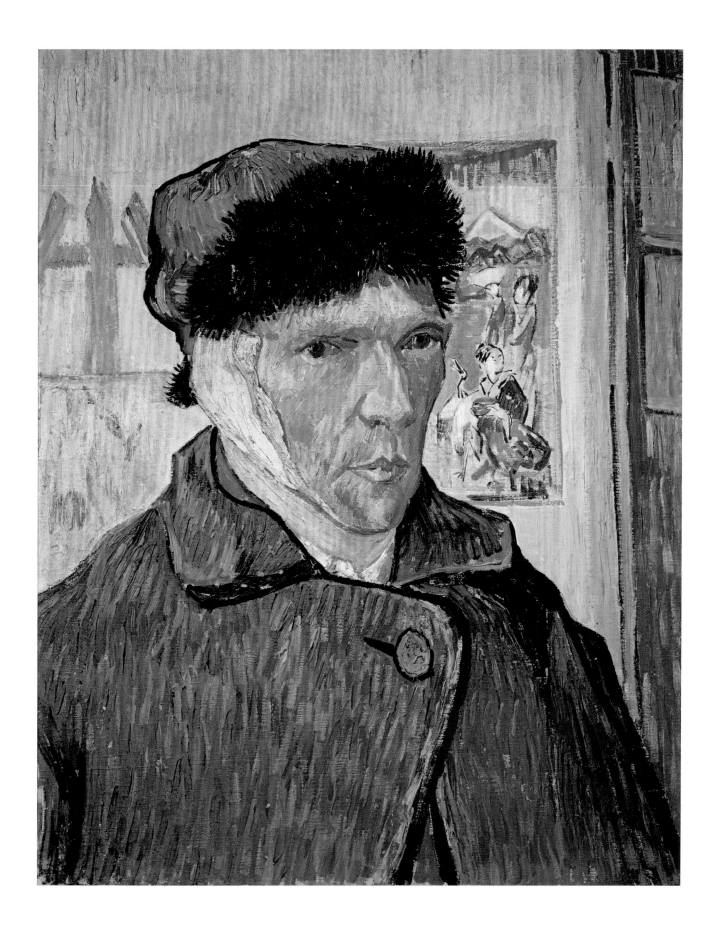

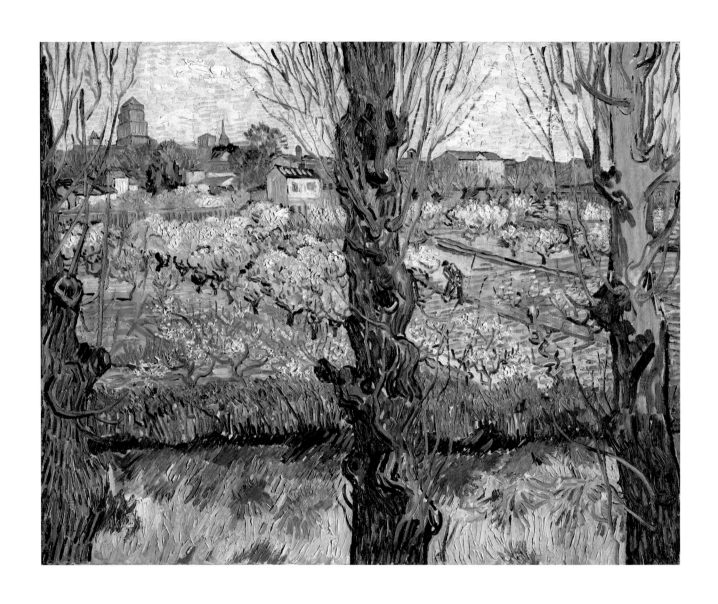

아를 풍경이 보이는 꽃이 핀 과수원
Orchard in Blossom with View of Arles
1889년, 캔버스에 유채, 72×92cm
뮌헨, 노이에 피나코테크

63쪽
아를 병원의 뜰
The Courtyard of the Hospital at Arles
1889년, 캔버스에 유채, 73×92cm
빈터투어, 오스카르 라인하르트 컬렉션

다시 한번 그는 그림에서 도피처를 찾으려고 했다. 갇혀 지내는 동안에도 〈아를 풍경이 보이는 꽃이 핀 과수원〉(62쪽)과 〈아를 병원의 뜰〉(63쪽)을 그렸다. 1889년에 그린 이 두 그림은, 이 시기 그의 절망을 그대로 표현하는 대신 일상에서 일어난 진부함을 보여준다. 하지만 이 그림들은 밀실공포증을 보여주고 있다. 병원의 좁은 뜰에 꽃들이 예쁘게 피어 있기는 하지만 시야는 막혀 있다. 그림의 전경에 옹색하게 늘어선 포플러 나무는 감옥의 창살처럼 시야를 가리면서 화가가 서 있는 지점과 도시의 자유에 대한 화가의 꿈을 분리하고 있는데, 그것은 마치 넘지 못할 경계처럼 보인다.

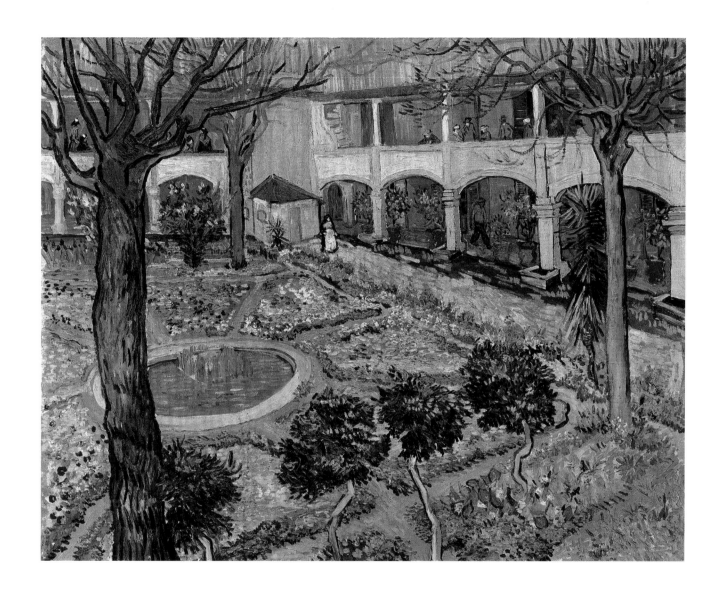

반 고흐는 자신의 상태를 아주 빠르게 받아들였다. 자신이 그렇게도 매달렸던 세상은, 그의 신앙과 정치적 참여와 예술적 행위를 모두 무시한 채 서서히 사라져갔다. 그도 더 이상 그것을 좇지 않았다. 동생이 반대하는데도 그는 스스로 정신병원에 입원했다. "나는 모든 것을 새롭게 시작해보려는 생각에 익숙해지려고 애썼다. 하지만 지금은 그것이 불가능하다. 나는 내가 다시 화실을 열려는 생각에 빠져들어, 거기에 매달렸다가 이제 겨우 내게 돌아온 창작 의욕을 잃게 될까 두렵다. 그래서 잠시 나와 다른 사람들의 안녕을 위해 병원에 있어보려고 한다." 반 고흐가 생레미로 떠난 날은 1889년 5월 8일이었다.

"그것은 아랍 건물들처럼 아치형 통로가 있고 흰 석회칠을 했다. 뜰 가운데에는 분수가 있는 오래된 정원이 있는데 여덟 개의 구역으로 나뉜 정원에는 물망초, 원산초, 미나리아재비, 노란 무꽃, 마거리트 등이 피어 있다. 또 아치형 통로 아래에는 오렌지 나무와 협죽도가 있다. 그러니까 다양한 꽃들과 봄의 초록이 피어난 그림이다." — 빈센트 반 고흐